全国高等院校 **艺术设计** 规划教材

设计素描与色彩

李 星 刘 博 刘宝成 姬芳芳 编著

清华大学出版社
北京

内 容 简 介

设计素描色彩是现代艺术设计学科的前沿基础课。它融合感性、直觉,利用造型表现力表达设计创意及内涵。本书在论述中结合经典的设计作品对色彩原理进行诠释,具有代表性;同时也沿用了不少优秀的作品,使读者在色彩构成训练中有样可依,具有较强针对性。另外,本书在编写过程中非常注重与后续课程的衔接,使素描设计与色彩构成形成真正的设计艺术。

本书理论联系实际,内容深入浅出,例证丰富,涉及面广,可读性强,具有理论性和实践性,适合非素描设计专业人士或素描艺术爱好者阅读,也适合作为高等院校艺术专业的教材使用。

本书封面贴有清华大学出版社防伪标签,无标签者不得销售。
版权所有,侵权必究。举报:010-62782989,beiqinquan@tup.tsinghua.edu.cn。

图书在版编目(CIP)数据

设计素描与色彩 /李星等编著. —北京:清华大学出版社,2016(2024.9重印)
(全国高等院校艺术设计规划教材)
ISBN 978-7-302-44435-0

Ⅰ.①设… Ⅱ.①李… Ⅲ.①素描技法—高等学校—教材 ②水粉画—绘画技法—高等学校—教材 Ⅳ.①J21

中国版本图书馆CIP数据核字(2016)第168492号

责任编辑:陈冬梅 李玉萍
封面设计:刘孝琼
责任校对:王 晖
责任印制:宋 林

出版发行:清华大学出版社
 网 址:https://www.tup.com.cn,https://www.wqxuetang.com
 地 址:北京清华大学学研大厦A座 **邮 编**:100084
 社 总 机:010-83470000 **邮 购**:010-62786544
 投稿与读者服务:010-62776969,c-service@tup.tsinghua.edu.cn
 质量反馈:010-62772015,zhiliang@tup.tsinghua.edu.cn
 课件下载:https://www.tup.com.cn,010-62791865

印 装 者:三河市龙大印装有限公司
经 销:全国新华书店
开 本:190mm×260mm **印 张**:10 **字 数**:231千字
版 次:2016年8月第1版 **印 次**:2024年9月第15次印刷
定 价:49.00

产品编号:065155-02

 素描作为艺术设计的基础，是步入设计专业领域的一个不可或缺的学习环节。长期以来，由于受传统美术观念的影响，艺术设计的素描一直在传统绘画素描的体系和方法上略作调整实施，设计的素描与专业无法衔接，以致产生了基础与专业严重脱节和错位的现象。现在多年来形成的素描观念正在解构和重组，出现了素描逐渐与设计专业吻合的局面。近年来，各出版社出版的关于设计素描的书已不下数十种，这为素描基础与设计专业的衔接积累了丰富的经验。为此，根据在设计专业素描中的实践和体会，借鉴同类书籍，编写了这本既有传统绘画素描的基本理念和方法，又结合色彩的书。

 现代素描和传统素描有着诸多不同，而素描的工具也出现了多样化，如彩铅、钢笔、马克笔。本书从初学者的角度出发，通过讲解基础知识点与具体实例，全面介绍了设计素描与创意的性质和特点，通过图例，读者可以由浅入深地了解设计素描与创意。本书从基础素描的原理说起，围绕设计素描、创意思维和色彩进行了叙述。

 全书共八章。第1章主要介绍设计素描的基础知识，使读者对素描和设计素描有一个大致的了解。第2章主要介绍素描的创意构成。第3章主要介绍设计素描的创意思维。从对创新的理解、分析、意象、联想、主观、客观和材质的不同表现等方面，分别进行阐述。第4章主要介绍素描形态构想的类别并利用图例分别进行了分析。第5章讲解设计素描在现代设计中的应用。第6章主要介绍素描的色彩基本原理，使得读者对色彩的构成有一个基本的概念。第7章大致讲解素描的色彩推移。第8章主要介绍素描的色彩对比和调和。

 由于设计师水平有限，书中难免有疏漏和不妥之处，敬请业内专家、同行以及广大读者提出宝贵意见，以便今后不断改进。

<div style="text-align:right">编 者</div>

目录 / Contents

第1章　设计素描的造型基础1

1.1　现代艺术的由来与设计要素3
 1.1.1　现代艺术起源3
 1.1.2　现在艺术设计的要素5
 1.1.3　现代艺术设计的风格7
 1.1.4　现代艺术设计的基本构成9
1.2　设计素描概论10
 1.2.1　不同概念的素描10
 1.2.2　构成素描造型的基本因素13
1.3　设计素描的分析与表现14
 1.3.1　结构的分析与表现14
 1.3.2　空间的分析与表现18
 1.3.3　光影的分析与表现19
 1.3.4　材料的分析与表现20
 1.3.5　体量的分析与表现22
1.4　综合案例：《岩间圣母》素描作品赏析24
本章小结25
教学检测25

第2章　素描的空间构成27

2.1　图的互换29
 2.1.1　立体构成29
 2.1.2　空间造型的创造和发展29
 2.1.3　空间设计的内容分类30
 2.1.4　园林素描分析32
2.2　平面虚幻46
 2.2.1　图形与背景的知觉规律46
 2.2.2　良好图形47
 2.2.3　空间形象47
2.3　时空的混淆48
 2.3.1　空间与时间48
 2.3.2　空间与光影49
2.4　多维意念空间的创造50
2.5　综合案例：《列宾速写》素描作品赏析51
本章小结52
教学检测52

第3章　设计素描的创意55

3.1　设计素描的创意思维与源泉57
 3.1.1　设计素描的创意思维57
 3.1.2　设计素描的创意源泉60
3.2　设计素描的创意题材与表达61
 3.2.1　设计素描的创意题材61
 3.2.2　设计素描的创意表达63
3.3　综合案例：《独角兽》素描作品赏析64
本章小结64
教学检测65

第4章　形体构想的分类67

4.1　装饰化造型69
 4.1.1　装饰艺术设计的综合系统性69
 4.1.2　装饰艺术设计涉及范围广70
4.2　抽象化造型72
 4.2.1　抽象艺术72
 4.2.2　具象与抽象75
 4.2.3　抽取的依据75
 4.2.4　抽取的方法76
4.3　意象化造型77
4.4　综合案例：毕加索的抽象素描作品赏析78
本章小结79
教学检测79

第5章　设计素描在现代设计中的应用81

5.1　设计素描在平面设计中的应用83
 5.1.1　培养快速的造型能力83
 5.1.2　打破传统素描的束缚84
 5.1.3　提高造型能力84
 5.1.4　积累的视觉元素85
5.2　设计素描在工业设计中的应用85
 5.2.1　工业设计素描85
 5.2.2　设计速写86
 5.2.3　产品设计素描造型87

目录

 5.2.4 结构素描 88
 5.2.5 产品设计素描与绘画素描的区别 92
5.3 设计素描在服装设计中的应用 94
 5.3.1 设计素描的服装学科 94
 5.3.2 服装设计素描的阶段 95
5.4 设计素描在影视动漫设计中的应用 97
 5.4.1 影视动漫素描 97
 5.4.2 学习动漫素描 97
5.5 综合案例：婴儿车素描 99
本章小结 .. 99
教学检测 .. 100

第6章 色彩的基本原理 101

6.1 色彩产生的原理 103
 6.1.1 光与色彩 103
 6.1.2 颜色的分类 104
6.2 色彩的基本属性 105
 6.2.1 有彩色和无彩色 105
 6.2.2 色彩的三要素 106
6.3 色彩的表示体系 108
 6.3.1 色彩的名称 109
 6.3.2 牛顿色相环 115
 6.3.3 色立体 115
 6.3.4 混色系统 118
6.4 综合案例：《日出印象》作品赏析 119
本章小结 .. 120
教学检测 .. 121

第7章 色彩的推移 123

7.1 色彩推移的概念 125

7.2 色彩推移的特点 129
 7.2.1 明度推移 129
 7.2.2 纯度推移 130
 7.2.3 冷暖推移 131
 7.2.4 综合推移 131
7.3 综合案例：鲁本斯素描画像 132
本章小结 .. 133
教学检测 .. 134

第8章 色彩的对比与调和 135

8.1 色彩的对比 .. 137
 8.1.1 明度对比 137
 8.1.2 纯度对比 138
 8.1.3 色相对比 140
 8.1.4 冷暖对比 141
8.2 影响色彩对比的因素 143
 8.2.1 面积对比 143
 8.2.2 形态对比 143
 8.2.3 位置对比 144
 8.2.4 肌理对比 144
8.3 色彩的调和 .. 145
 8.3.1 类似调和 145
 8.3.2 对比调和 146
8.4 综合案例：《狮子》素描画 148
本章小结 .. 149
教学检测 .. 149

教学检测答案 150

参考文献 ... 152

第1章

设计素描的造型基础

设计素描与色彩

学习目标

1. 了解现代艺术的起源。
2. 认识现代艺术设计的分类要素、风格和基本构成。
3. 了解设计素描的概念。
4. 掌握设计素描的分析与表现。

研究性素描　　表现性素描　　空间分析　　体量分析

《几何体》结构素描

设计素描是一种现代设计的绘画表现形式,在工业设计过程中,是设计师收集形象资料,表现造型创意,交流设计方案的语言和手段。设计素描既是现代设计绘画的训练基础,也是培养设计师形象思维和表现能力的有效方法,亦是认识形态、创新形态的重要途径。如图1-1所示,设计师在进行创作时就很好地抓住了物体的结构造型。

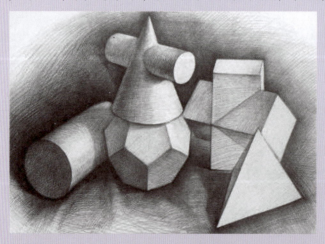

图1-1 《几何体》结构素描

分析:

如图1-1所示,这是一幅结构素描作品。画面由特点鲜明的立体图形构成,使人可以清楚地看到各个立体图形的结构特点,同时将图形的立体感表现了出来。

1.1 现代艺术的由来与设计要素

1.1.1 现代艺术起源

关于艺术的起源问题一直被学术界称为"斯芬克斯之谜",这主要是因为人们对人类早期的历史和艺术方面的资料所知甚少。尽管如此,历史上的许多学者还是在这一领域进行了不懈的探索和努力,从不同的角度提出了各种关于艺术起源的学说。这些学说从不同的角度揭示了人类艺术发生的某些条件和根据,对学习艺术和进行艺术教育有着重要的价值。这些关于艺术起源的学说虽然涉及人类艺术的方方面面,但关于美术起源问题的论述仍然是这些学说的重要方面。以下就来简要介绍、评析历史上几种主要的关于人类艺术(美术)起源的学说。

1. 模仿说

模仿说是一种关于艺术起源问题的最古老的理论,始于古希腊哲学家。此种学说认为,模仿是人类固有的天性和本能,艺术起源于人类对自然的模仿。在古希腊哲学家看来,所有艺术都是模仿的产物,无论是美术还是艺术尽皆如此。亚里士多德认为:"艺术模仿的对象是实实在在的现实世界,艺术不仅反映事物的外观形态,而且反映事物的内在规律和本质,艺术创作靠模仿能力,而模仿能力是人从孩提时就有的天性和本能。"继古希腊哲学家之后,文艺复兴时期的达·芬奇、法国启蒙思想家狄德罗、俄国作家车尔尼雪夫斯基等人都不同程度地继承和发展了这一学说。这种理论直到19世纪末仍具有极大的影响。

> **拓展阅读**
>
> 狄德罗,毕业于巴黎大学文科专业,毕业后在巴黎从事著述,并从事百科全书的编辑出版。他的热忱和顽强使其成为百科全书派的领袖。除为百科全书写的大量词条外,还著有《对自然的解释》、《达朗贝和狄德罗的谈话》、《关于物质和运动的原理》等著作。
>
> 车尔尼雪夫斯基,俄国杰出的革命民主主义者,伟大的无产阶级革命作家,一生为真理而奔走呼号的战斗者。他除了写有著名长篇小说《怎么办?》以外,还著有许多有关社会、自然和文艺理论的论文。

今天,用模仿说作为艺术起源的动力的美学家已经为数不多了,因为事实上有很多现象,如人类的史前洞穴壁画是很难用模仿的冲动进行解释的。但模仿说仍有其一定的价值,其揭示了人类一种比较原始的心理倾向,这种倾向与艺术是相通的。一方面,对客观事物的模仿也是人类的一种对事物的把握方式,它使人从中看到自己的智慧和能力,从而引起心理上的快乐和满足;另一方面,不管原始人由于何原因创作和制作了原始艺术,这些原始艺术本身(如史前洞穴壁画上的动物轮廓)无疑是由模仿得来的。也就是说,模仿即使不成为动因,至少也是一种必不可少的手段。正因为史前造型艺术都基于模仿,我们才能认识到这些形象所模仿的原型是什么动物。从今天所发现的原始艺术作品中也不难看出,模仿是大部分

原始艺术创作和制作的主要方法。而其他方法，如表现和象征的方法也都是从模仿之中发展演变而来。如图1-2所示，模仿明星所绘制的一幅素描画像，黑白色呈现出清晰的人物轮廓。

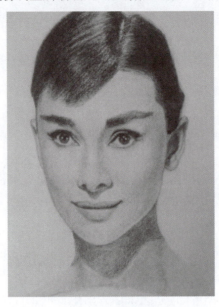

图1-2　人物素描

2. 游戏说

游戏说认为艺术起源于游戏，是包括美术在内的艺术发生理论中较有影响的一种理论。其代表人物是德国著名美学家席勒和英国学者斯宾塞，人们也因此把游戏说称为"席勒－斯宾塞理论"。席勒在《美育书简》中，通过对游戏和审美自由之间关系的比较研究，首先提出了艺术起源于游戏的观点，认为艺术是一种以创造形式外观为目的的审美自由的游戏。"自由"是艺术活动的精髓，不受任何功利目的的限制，只有在一种精神游戏中才能彻底摆脱实用和功利的束缚，从而获得真正的自由。

游戏说还认为，人的审美活动和游戏一样，是一种过剩精力的使用。剩余精力是人们进行艺术这种精神游戏的动力。人是高等动物，无须以全部精力去从事维持和延续生命的物质活动，因此有过剩的精力，这些过剩精力体现在自由的模仿活动中就有了游戏与艺术活动。斯宾塞和席勒一样，也认为游戏是过剩精力的发泄，它虽然没有什么直接的实用价值，却有助于游戏者的器官练习，因而具有生物学意义，有益于个体和整个民族的生存。

> **拓展阅读**
>
> 约翰·克里斯托弗·弗里德里希·冯·席勒，通常被称为弗里德里希·席勒。德国18世纪著名诗人、哲学家、历史学家、剧作家和美学家，德国启蒙文学的代表人物之一。席勒是德国文学史上著名的"狂飙突进运动"的代表人物，被公认为德国文学史上地位仅次于歌德的伟大作家。

游戏说强调了游戏冲动、审美自由与人性完善之间的重要联系，对于我们理解艺术在审美方面的发生具有重要价值。既揭示了艺术发生的生物学和心理学方面的某些必要条件，如

剩余精力是艺术活动的重要条件，艺术的娱乐性和审美性等；也揭示了精神上的自由是艺术创造的核心，对我们理解艺术本质富有启发意义。但它把艺术看成是脱离社会实践的绝对自由的纯娱乐性活动，且偏重从生物学的意义上来看待艺术的起因，过分强调了艺术与功利的对立，有绝对化和片面性的弊病。

如图1-3所示为游戏枪支素描模型，强调了艺术是发生在以剩余精力为动力的精神上的游戏，认为是一种脱离社会实践的活动，不受任何功利目的限制，只有彻底摆脱实用和功利的束缚，才能获得真正的自由。

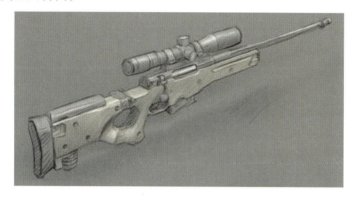

图1-3　游戏枪支素描模型

1.1.2　现在艺术设计的要素

现代艺术设计发展过程中的任何运动或流派都源于一定历史时期的设计思潮。而影响设计思潮的因素又是复杂多样的，包括工业化进程、经济、科学、哲学、美学、心理学等方面。本教材在编写过程中，力求结合西方现代艺术设计史的发展脉络，充分发掘各种因素在现代艺术设计发展过程中的作用，以揭示出艺术设计的发展规律和走势。本书力求通过丰富而翔实的图片资料，深入浅出地概述现代艺术设计思潮从孕育、发展到成熟的全过程；力争使教材的结构合理，线索清晰，语言简洁，具有可读性；使读者在全面了解西方现代设计理念、思潮，认识现代艺术设计语汇和风格的多样性与多面性的基础上借鉴历史，以在今后的设计实践中得出正确的判断和定位，指导设计，创造未来。

现代社会人类更加注重自身的需求，反映在具体生活中，就是人类对自己的衣、食、住、行等各领域的用品和环境都提出了更高的要求，希望能更好地满足自己的生理和心理需求。即要求以人为本，利用先进的技术和各种物质材料，融入人们自己的思想情感，使产品由里到外，通过其结构、形态、材质、色彩等内外因素表达出人们的哲学、道德、审美和生态等观念，反映出时代特色，同时改变人类的生活方式，引领人类的审美情趣。

1. 素质培养

这里所说的"素质"，可以理解为构成人品的基本因素，是我们的基本世界观，是基本的行为准则在我们思想中的沉淀和行动上的表现。它影响着我们在与他人、与社会、与自然接触时所采取的态度和方式。而现代设计所涉及的范畴包括人、自然和社会，所以，一名设计师要想设计出好的作品来，其自身就必须具有较高的素质。首先，要有积极健康的世界观，要热爱自然、热爱人类。唯其如此，他才能设计出人们喜闻乐见的作品，让人们感受到

世界的美好，生活的美好，激起人们对生活和工作的热情，共创一个美好的明天。其次，要有高度的社会责任感和社会伦理道德。设计师不同于纯艺术家只是抒发个人感情，设计师的设计不仅是个人行为，更是社会行为，会产生社会后果。如果一个设计师为多赚钱而降低设计品位和设计质量，就可能会影响社会风气，造成经济损失和安全隐患，甚至影响子孙后代的生存条件。这样一来，就要求设计师在设计时要向受用者传达出高尚的思想文化、健康的审美趣味；要从实用、经济和生态的角度出发，减少物资和资金浪费，减少污染，维护自然资源的延续和发展。

> **知识链接**
>
> 　　教师在传授专业知识时，应注意学生的素质教育，在对某些作品进行评论介绍或在传授一些设计理念时，应进行正确引导。同时学校在进行课程设置时，可增设一些有关法律、标准之类的课程，尤其是与设计相关的专利法、合同法、商标法、广告法、规划法、环境保护法和标准化规定等，以增强学生的法律意识和公共安全意识，规范行为，避免对他人和社会造成伤害，使设计更好地为社会服务。

2. 知识构建

现代设计处理的是人与自然和社会之间的关系，设计师要想设计出好作品，必须具有各方面的基础知识、专业知识以及其他相关知识。作为艺术设计，其与艺术有着密切的血缘关系，因此作为未来的艺术设计师，就必须掌握有关艺术与设计的知识和技能，包括造型基础技能、专业设计技能和与设计相关的理论知识。

造型基础技能是以训练设计师的形态——空间认识能力与表现能力为核心，为培养设计师的设计意识、设计思维以及设计表达与设计创造能力奠定基础。设计专业的学生在学习"素描设计"课程时，要培养自己通过观察、分析和联想创造新的形象的能力。在色彩造型实践中，除了要练习色彩的写实，还要练习色彩的设计，使设计出的色彩更加适应人在不同情况下的视觉要求，达到设计的目的。而设计速写造型的训练可以使学生快速简洁地记录和表达出自己的构思，是自始至终不可或缺的重要技能。通常造型中的造型构成包括平面、色彩、立体三大构成，以及光、动和综合构成。三大构成可以培养和训练设计师在平面、色彩和立体方面的逻辑思维与形象思维能力，其他的光、动、综合构成有助于设计师利用新的设计造型语言与手段，开创设计新境界。

对于专业设计技能的培养，学生们应针对不同的专业采取不同的侧重，如视觉传达设计师的专业技能主要在于设计、选择最佳视觉符号以充分准确地传达所需传达的信息。产品设计师的专业技能主要是决定产品的材料、结构、形态、色彩和表面装饰等；环境设计师的专业技能则主要是决定一定空间内环境各要素的位置、形状、色彩、材料、结构等。对于视觉传达设计师即平面设计师，应注重视觉及传播学；产品设计师即工业设计师应侧重于人体工程学和感性工学；环境艺术设计师可侧重于美学和生态学。但科目的区分只是相对的，更多的是涉及许多交叉和共同学科的培养，如美学、伦理学、哲学、社会学、心理学、文化学等；材料学、技术学、行为学等对工业设计和环境设计比较实用；图像学和符号学对于平面设计师很重要，但在环境设计中也有广泛的应用。

> **想一想**
> 在培养各专业人才时,要精心安排好课程设置,使学生得到合理的知识结构,从而为以后的发展奠定坚实的基础。

3. 能力训练

一个好的设计师必须具备敏锐的感受能力、分析能力、创造能力、审美鉴赏能力、表达与沟通能力以及市场预测能力。其中创造能力最为重要,因为设计的本质就是创造,从而设计出前所未有的作品。创造能力也可以说是想象、预见和提出见解的能力。而学生们想要培养出自己的想象力和创造力,就必须培养自由的思维方式、自由的课堂气氛、自由的学习方式,注重学习过程,培养自己的多向思维,尊重他人的设计构想,鼓励自己进行奇思异想。正如美国现代心理学家阿瑞体所认为的,任何人的创造都是从不合逻辑开始的,因而不要轻易地否定一些不合逻辑的东西。当人的灵感还未进入创造实施阶段时,不要用常规的眼光和标准来看待和衡量它们,因为创造本身就是创新,意味着一种过去没有的东西的出现。当创造的灵感经过逻辑的整理最终达到超越逻辑的新领域时,即从现实不合常理的意料之外达到人们乐意接受并在情理之中时,创造便完成和实现了。如在视觉艺术设计学习中,可以通过利用错视和矛盾空间造型方法培养学生标新立异的视觉艺术思维能力。这就要求学生在理性思考中具有趣味性、个性和标新立异的特征。为此,在平时具体的学习过程中,学生要大胆解放思想,敢于向传统的模式挑战,充分认识到任何一种理论和规律都不是一成不变的,以形成良好的开放性的思维习惯。对于新创意、新想法要积极与实践。在作业制作中,可采取集体讨论和相互评论的方式,帮助学生分析找出设计构思中的利弊,以达到集思广益、拓展思路的效果。

1.1.3 现代艺术设计的风格

现代艺术设计已呈多元化发展趋势,多种风格与流派并存。但对传统的继承与发展仍是现代设计师面临的一个亟待解决的焦点问题。艺术设计史的学习是有效地学习和认识了解传统的重要途径。艺术设计风格的形成,是不同的时代思潮和地区特点,通过创作构思和表现,逐渐发展成具有代表性的艺术设计形式。一种典型风格的形式,不仅和当地的人文因素和自然条件密切相关,而且具有创作中的构思和造型的特点。形成风格的外在和内在因素。风格虽然表现于形式,但风格具有艺术、文化、社会发展等深刻的内涵;从这一深层含义来说,风格又不停留或等同于形式。

现代艺术设计的风格主要分为传统风格、现代风格及混合型风格等。

(1) 传统风格

传统风格艺术设计往往包含极其深刻的社会文化内涵和社会心理积淀,遵循"行""神""意"。含蓄而隽永的中国传统艺术设计不注重西方式的轮廓清晰、比例精准的直白与平实。中国的传统艺术更多的是传达一种形神兼备的美的意境,讲求情景交融的美的意境的延伸,在审美情趣上形成特有的自由、无限的空间意识,构成中国韵味的艺术精神世界。

如图1-4所示为传统风格艺术设计作品,外形样式类似于电影胶片样式,表现力比较简洁。

(2) 现代风格

现代风格艺术设计是现代审美情趣和社会经济文化取向的综合体现，是高新技术与文化艺术的高度融合，也是传统风格艺术设计的创新与超越。现代风格设计要立于长足发展的不败之地，就要在吸纳传统风格艺术设计文化因素的基础上不断创新，要探求现代风格设计的发展，延续古典韵味美，以创新的思路彰显古典与现代的完美结合。

如图1-5所示是静音电子钟表，现代风格的艺术设计在表现形式、材质的选择上更是多样化。

(3) 混合型风格

传统风格与现代风格始终是一个有机整体，是由动至静、由静至动的不断双向运动的过程。在现代风格艺术设计中要做好与传统风格艺术设计的有机融合，才能使其不断创新与发展。传统风格传达美的意蕴，现代风格凸显视觉冲击。两者的有机契合，不仅是传统风格传承的需要，也是现代艺术设计提升品位的精神需求。

如图1-6所示的礼服艺术设计，是综合传统风格、现代风格的艺术设计形式，旗袍的身形融合晚礼服大摆拖尾，具有创造性和流行性，在展现物体上使用多种表现手法展现多元化的物品。

图1-4　传统风格

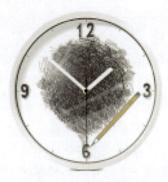

图1-5　现代风格

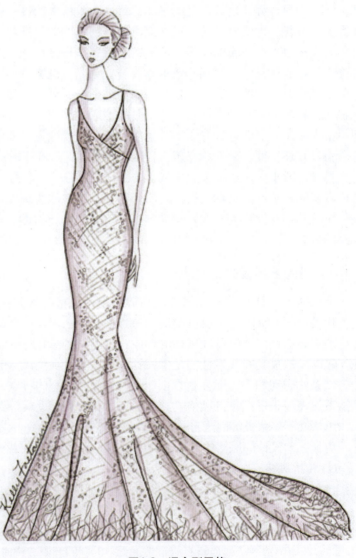

图1-6　混合型风格

1.1.4 现代艺术设计的基本构成

现代艺术设计由三大基本构成：平面构成、色彩构成、立体构成。细分的现代艺术专业课程有平面设计专业、环境艺术设计专业、公共艺术设计专业、工业设计专业产品设计专业等。

本节主要介绍现代艺术设计的三大基本构成。

(1) 平面构成

平面，是相对于我们生存的三度空间而言的二维空间概念。平面构成是在正常的三维空间里，更多地强调在二维空间中进行美的视觉表现与视觉享受。其是关于二维空间中设计规律和设计方法的理论课程，在纯粹的美学评赏和视觉心理的角度找寻组成平面视觉美的各种可能性和可行性。同时，包含着如何进行平面设计的思维行进及平面设计的可行性。在这样的二维空间里进行的艺术设计及造型艺术，就是平面设计。

平面构成是研究形态组合和构成规律的基础设计课程，是一种理性化的设计基础模式，注重培养设计的思维方式和想法构思的表达能力及创造能力。平面构成可以抛开具体事物形态的拘束，以最简单、单纯的视觉元素为基本形态，以图形自身的变化组合形式和视觉元素及构成的基本规律组成平面的结构关系，从而达到设计意图和作者真情感的流露。

(2) 色彩构成

将两个以上的色彩按照一定的次序和形式法则，按照色彩的匹配原则构筑要素间的和谐关系，根据不同的目的性、要素间的和谐关系，进行分解及重新组合、搭配，从而创造出理想的美的色彩关系和形态的组合形式。这种对色彩的创造过程及结果，称为色彩构成。"构成"是创造的过程，其本质是从无到有的创造。"构成"作为设计教育的造型基础，强调创造方法论，突出设计思维，既是现代造型设计的流通语言，也是视觉传达艺术重要的创作手法。因此，也称为"形态构成"。

色彩构成的原则是：将创造色彩关系的各种因素，以纯粹的形式加以分析和研究，相当于美学上的纯粹性原理。色彩构成是在探索规律的进程中采用的一种手段，不等于创造的结果。色彩构成的目的是培养受教育者视觉艺术形式的创造性思维方式，提高色彩的审美意识，掌握灵活地运用色彩美的规律，最终达到富有个性化的创造色彩美。

色彩构成是一个比较系统和完整的认识色彩的理论，它将复杂的视觉表面现象还原成基本要素，通过探讨色彩物理、生理和心理等特征，运用对比、调和、统一等手段，达到色彩完美组合的目的，创造美的色彩表现效果，是现代艺术设计的基础学科。

(3) 立体构成

立体构成是按照形式美的原理创造出富有个性和审美价值的立体空间形态的学科，也是利用形式美的园林艺术设计出既有个性又符合审美标准的形态的学科。

立体构成所创造的形态具有特殊的厚重感和分量感，其真实性和展示性更是二维空间所不能及的，通过三维造型，人们可以清楚地观察和欣赏到作品的造型原理以及所创造出的三维空间形态，享受立体造型带来的审美情趣。

艺术设计的基本概念对于学生来说是较抽象的文字，比较枯燥。而现代艺术设计是将艺术运用于日常生活中，使人们的生活更美，更有质量。

如图1-7所示为现代艺术设计中的生活场景(桌子一角的物品素描)，用描绘局部的手法

表现生活当中的景物。它不同于平时生活中所漠视的景色，而是经过设计加工后所呈现出来的，带给人一种别样的感受。

如图1-8所示的服饰素描，在视角上采用一些不同于平时的角度，所以在观测时的感受也有所不同。通过表现俯视视角的景物来表达作者的创作意图。

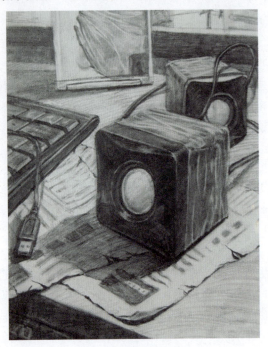

图1-7　桌子一角素描

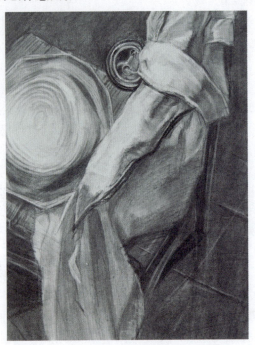

图1-8　服饰素描

1.2　设计素描概论

传统素描基础较为扎实的学生在进行设计创意训练时，能够较好地、生动地、艺术地表现设计意图；而素描基础不太扎实的学生则不能很有效地将自己的创意有效地表达出来，这就说明在传统绘画素描的观察、分析客观物象的思维方法，手与脑的协调性上，对画面的控制能力和审美意识还存在一定的作用。在观察方式、表现形式等方面，既对传统素描予以继承，同时又区别于传统素描。设计素描侧重于全方位的观察，包括平面观察、立体观察、横断面(剖面)观察以及运动观察，并且强调从结构到材质，借助理性思维能力创造新造型。传统素描提倡"看"，设计素描强调"用"。目的不同，思维和表达方式上也有所不同。

1.2.1　不同概念的素描

素描是一个相当宽泛的概念。从素描的定义来讲，素描既是一门造型基础学科，又是一种艺术表现形式。前者为研究性素描，后者为表现性素描，也就是我们通常所说的习作与创作。在素描学习中，必须明确这二者之间的区别。

1. 研究性素描

关于造型基础能力的训练，通常有明确的课题对象和作业要求，通过对于课题对象细致的观察、描写，提高认知与表现能力。因此，朴素地、如实地描写对象的本质形态特征是作业的基本原则。

如图1-9所示的人像素描，设计师在创作之前，要仔细观察、研究人物的面部表情，如脸部皱纹、眼神、衣服的褶皱样式等，这样才能更加真实地描绘出来。

2. 表现性素描

通常是在研究性素描的基础上的训练，相对侧重于表现方面的探索，目的不同要求自然不同。

如图1-10所示的泪痕作品，作者侧重描绘人物流出眼泪的瞬间。对人物进行局部描绘，只突出眼部细节，眼的轮廓、睫毛、眼球、眼泪都被突出表现出来。并对于人物流泪时眼泪的流出方向做细微描绘，从而更好地表现出作品主题，此即为表现性素描的侧重点。

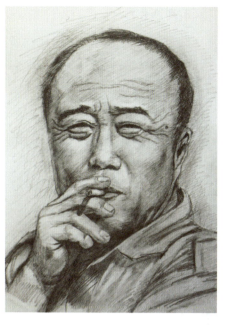

图1-9 研究性素描作品

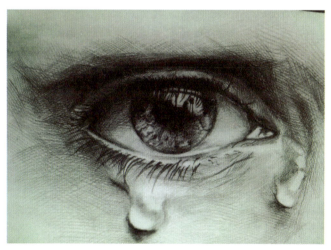

图1-10 泪痕素描作品

知识链接

素描作为一种视觉语言所传达的信息，从内容类别来讲可分为两类：生理视觉所捕捉的信息与心理视觉所捕捉的信息。对于这两类信息的命名，有称其为客观素描与主观素描的，然而这种划分很难应用在具体的作品分析上。可以说，所有作品都不同程度地包含着主观意识与个人情感的介入。倘若在承认主观意识、情感介入的前提下进行命名，或许将其称为印象素描与意象素描更确切。

3. 印象素描

印象素描包含所有生理视觉所能捕捉的可视形象描写,包括从朦胧的印象到鲜明的印象。这种素描训练不仅包括从研究性素描到表现性素描各个阶段的训练,还包括默写训练、速写训练。

4. 意象素描

意象素描包含所有心理视觉所能洞察的信息以及主观世界中自动生成的意象。

意象素描作品

意象是主体通过对客观自然的认识所发生的一种心理现象。通过对形体构成的意象表现练习,表达主体对客观自然的心理认知。从写生中、从客观物象形态中提炼出形式因素进一步以构成表现,而且是按照主体的审美趣味所进行的系列物象形式构成的练习。在包豪斯基础课体系中,创造能力的解放和培养是第一位的。基于这种思想,包豪斯的基础课教学改变了以模仿性绘画为基础的传统教学方式,进行了一系列的以形态、构成、肌理、节奏等视觉艺术的基本训练为课题的素描教学,把体验、感受、试验作为基本绘画原则,充分发挥创造潜能。

分析:

在创作意象素描时,创作者可以将常见的素描加入自己的想象。比如,写意画,抓住画面的主要部分并加入个人想象和体会完成。如图1-11所示为一幅意象素描作品,作者在创作时,加入自己的想象,将其中的一个立体图形画成斑马的形状,使画面充满趣味性与想象性。

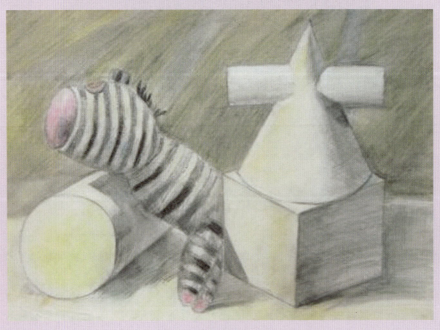

图1-11　意象素描作品

1.2.2 构成素描造型的基本因素

构成素描造型的基本因素包括以下几方面。

1. 对形体透视比例、体积的准确理解与表现

首先，我们看到的形象都是从某一角度所见的视觉形象。视觉形象是经过透视增减、变形之后的形象，并非原来的本形。我们认识和描绘形象是以视觉形象为依据，为出发点的。认识和描绘视觉形象离不开对透视现象的认识。这是因为，透视现象及规律虽然不是形体本身的特点，但形体特征的视觉形象却受透视规律的制约和支配。

为了更明确透视的意义，不妨列一个简单公式：

客观形象＋透视现象＝视觉形象

画家对视觉形象的认识＋素描表现技法＝素描形象

> **拓展阅读**
>
> 如果掌握了透视规律并能灵活运用，就可以更好地理解和描绘在某一角度观察下的形体的视觉特征，从而正确地反映形体本身的特点，使形象具有体积感、空间感、纵深感和距离感（平行、成角、倾斜、光影等）。

2. 对形体结构特征的准确理解与表达

准确是造型的基础。在素描训练中，加强学生对形体内部结构的正确理解与准确到位的表达能力的培养，是造型基础训练的基本要求。

形体剖析结构素描训练，是以比例尺度概念、形态的组合及过渡规律、三维空间概念、形态的分析与认识等方面为重点，由物体的表象到本质，重视体会由形体结构的分析理解到理性认识的思考过程，在对形体结构进行具体剖析时，为了便于观察，将形态"透明化"，运用物体比例关系、透视原理，来增强理解物体的外在结构与内在结构特点。结构是形体的内在本质构造，特定的结构决定了特定的外形特征，所以结构不是感性的、直觉的；而主要是知解的、悟性的，并与视觉概念紧密相关的。结构素描本身不是目的，只是一种方法训练，是获取视觉信息的良好手段。因此，对形体结构的理解是重过程轻结果，重分析轻描绘。

3. 多角度多层面的观察与分析

客观形体是处于三维空间的立体状态，要在一个固定的角度获得其总体的、复杂多变的形体构造是很难的。为了对客观形体进行深入的研究了解，以便形成对该形体明晰而稳固的视觉概念，也为了发掘对象内在的本质和潜在的因素，有必要对形体进行反复的、多角度的、多方位的、多层次的、分析性的、研究性的描绘。很多物体的内部结构往往比外在的形式更具特征、更富本质，只有透彻地理解内部的构造，才能更准确、更明晰地体现外部形态。在结构描绘中强调深入对象内部，进行剖析描绘和拆卸描绘。结构分析有助于我们理解形体和空间之间的微妙关系。它将培养我们对物体内在的生长机制的自觉关注，使我们从某一种确定的描绘过程中感受内在结构的世界。

4. 设计素描造型对光影明暗的关注

作为设计基础的素描，对光影研究的训练，应着重于强调对物体形态的把握，对体积感、空间感的理解，对表现质感的表现。其黑白调子的训练，应着重于强调色调的韵律感、节奏感、情绪感的表现，借此培养学生掌握画面中黑、白、灰布局变化的技能。

几何体透视素描

在素描写生过程中，认识和表现透视现象是一个不可避免、不可忽视的重要环节。从根本上说，透视现象的规律受以下两点的制约：

（1）人们的视线从视点（眼睛）起，呈直线放射状。被视物被物体遮挡的部分则无法看到。因此，对某一形象而言，视点位置不同（如正面观、侧面观、背面观以及仰视、平视、俯视等），其视觉形象各有不同。

（2）以视点（眼睛）为准，物体由近及远呈现由大到小、由长到短、由宽到窄的视觉变化，从而产生一系列不同形体的不同透视现象。

在视觉形象中，比例与透视是密切相关的，视觉比例包含着透视现象，透视现象作用于视觉比例关系。

分析：

如图1-12所示是一幅几何透视素描作品。画面由四个不同形状的立体图形构成，同时，画面所传达出的立体感也营造了一定的透视效果，给了人一定的想象空间。

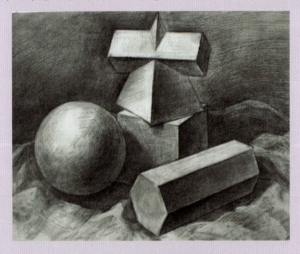

图1-12 几何体透视素描作品

1.3 设计素描的分析与表现

1.3.1 结构的分析与表现

结构是形体的内在本质构造。特定的结构决定了特定的外形特征及其生长、变化或其被

使用的方式。物体外貌可变,而结构不能变。只有抓住结构,才能坚实有力地表现形象,否则就会歪曲形象。因此,结构不是感性的、直觉的,而是知解的、悟性的,并与视觉概念紧密相关。

如图1-13所示,同一个几何体从各个角度观察会呈现出不同的内容,构成不一样的画面结构,但物体的自身结构这一客观存在,不会随着视角的变化而变化。

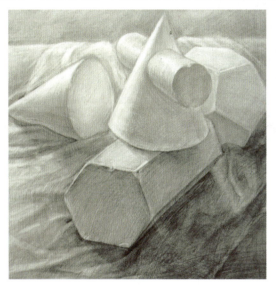

图1-13 画面结构与形体结构素描作品

如图1-14所示,物体在画面中用物体结构线辅以少量色调,来表现物体在画面中的形体结构及在各个物体之间所产生的空间结构关系。利用线条分析出物体的客观结构,从而达到认识形体结构的关系与空间结构关系所造成的影响。

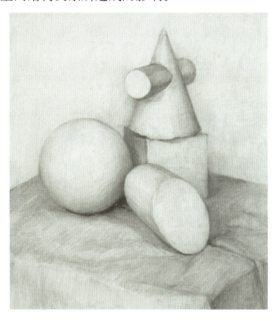

图1-14 画面中的形体结构分析素描作品

如图1-15所示,在画面中运用了丰富的色调,加强空间和画面的整体结构,以不同的层次和效果表现画面的空间与结构关系。在丰富画面的同时,也通过不断的对比来强调物体在画面中的关系,做到画面上各处的位置结构整体处于平衡的关系。

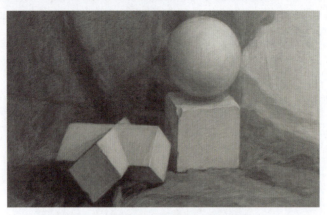

图1-15　画面中的画面结构分析素描作品

知识链接

所谓结构,包括两个方面的理解:一是自然中客观存在的结构,如生物结构、植物结构、人的结构;二是指画面结构,是对形状、明暗、色彩做纯粹主观的安排。

如图1-16所示,物体自身的结构关系,与所看物体的角度明暗无关,是物体客观存在的形体表现,不以人的主观印象所改变。所以,只有有效地认识物体的形体结构,才能在绘画中准确地表现出物体在画面中的形体关系。

如图1-17所示,不同于形体结构,是通过作者对于物体的主观感受所形成的,对物体的表达方式是由作者的主观印象决定的,与每个作者想要表现的画面相关,不同的作者对画面结构的处理方式也是不一样的。

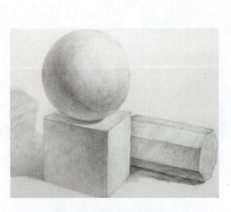

图1-16　形体结构素描　　　　　　图1-17　画面结构素描

在对物象全方位的审视中，应努力超越物象的表象而达到对其内在结构的理解，通过结构的启示进一步产生设计的构想。

拓展阅读

想象力与创造力正是寓于这种自然对象内部结构与其外在形态的深刻体验和自觉认识之中的。

"自然是伟大的设计家"，造型的设计往往蕴涵着艺术家对于自然的内在规律的认识和对于形体结构的富于创意的理解。

如图1-18所示，在物体的表现中最应注意的是物体本身的结构，没有结构的画面就像失去活力的人一样，软弱无力。所以，在表现物体结构的时候要重视结构对画面的影响力。

图1-18　结构素描的理解

拓展阅读

结构分析训练要使学生努力排除明暗色调、材质肌理等非结构的影响，要能够理性地推理和表现出创作者看不见但确实存在的、符合逻辑的、符合透视规律的、合乎物理性的内在结构，能够充分考虑到物体局部与整体的组合、分离关系等。

要直接用虚实不同的线条，将物体的比例、轮廓、结构转折等本质因素，不加更多修饰地描绘出来。学生还要研究线的表现力和结构因素在画面的张力，培养学生敏锐的感觉能力及理性的推理能力。

如图1-19所示，少量地运用色调，主要运用线条来表现和强调出结构和空间的关系，用精确的线条来展示物体的轮廓结构，再运用线条与线条之间的对比关系，来达到认识物体结构的目的，并掌握结构关系。

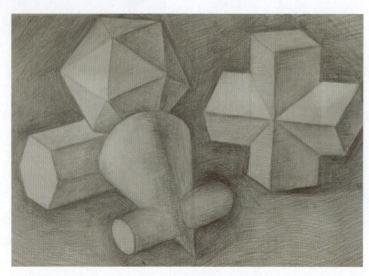

图1-19　结构素描的表现

1.3.2　空间的分析与表现

结构素描中形体环境空间的表现主要依靠合理无误的形体环境透视分析。以此为依据来产生合理空间形体的连接穿插，此外，还要借助线条的强弱串联及色调的合理变化，以达到创作者的创作意图。素描物品的形体体积只能起到空间辅助作用。当然，准确的透视关系和正常的视觉心理是实现空间效果的前提。

1. 形体和空间概念的认识

造型的过程是设计者对自然物象内在规律的认识和对于形态结构富有想象的理解。自然物象的形式是由其内部性质决定由外部发展而成，通过观察，对自然物象由表象深入内在结构加深理解，从而达到对物象结构性质的完整认识和整体把握的目的。通过对结构的分析和理解，结合结构启示的潜想，为进一步的结构和设计奠定了发展的基础。"形"是二维平面的概念，是形态某一角度投影形态，沿着投影的边缘描画下来，便是这一形态的轮廓。"体"是三维的、立体的，是存在于空间之中形和体的组合。"形"和"体"是一个完整的概念，形可以脱离体的概念单独存在(平面的)，但体不能没有形，体的存在必须以形为前提。

> **拓展阅读**
>
> 空间概念沿用于建筑，渐渐地延伸扩展到音乐、文学、电影、诗歌。建筑与电影的空间概念是实际存在的空间，而音乐、文学、诗歌的空间概念是意念空间，我们这里的空间概念专指视觉空间——绘画空间。

2. 形态空间的结构认识

形态空间的结构认识是指形态本身的结构、形态所占空间的结构，以及构成形态的物质形式。三个结构关系紧密相连，构成形态的基本结构。

(1) 外部结构

外部结构是指形态外部的形状或轮廓，是视觉感受形态最基本、最直观的特征之一。外部结构影响着形态(或造型)的整体形象；体现着边界线的造型特点；边界线运动的三维造型特点以及比例关系等。

(2) 内部结构

内部结构是形态内部各部分之间界限的总称，包括具体的装饰线、表现色域的边界线、体面结合的棱线和线角，是形态内部各部分结构的表现化的认识。

(3) 物质结构

物质结构是构成形态的物质形象，是指材料所构成的形态实体，以及材料所体现的质感视觉效果和视觉量感。

3. 形体与空间的虚构

常规的素描是描绘我们所看到的事物，而意象性素描是试图描绘根本不存在的事物，我们需要运用内在的想象来设计不存在的现实。虚构情节造型，场景是造型设计必须经历的一种思维过程。形体与空间的虚构，是在客观事物外在的形式特征基础上，进行有目的的、改变性质的描绘，主观地处理物象的概念和特征。

形体与空间的虚构，把客观物象的空间感、质感、量感、明暗度等素描要素超客观地再现出来，反映不同于自然造物法规律，使之变异，形成意象性虚构物象，具有真实和荒诞的双重性质的视觉效果。

> **拓展阅读**
>
> 形体和空间的虚构是改变常规的视觉感受，以虚构的情节表现形态重新组合、配置客观物象的实际存在方式，使之具有原来概念之外的新的概念、比例关系、可见组合秩序。追求逼真的质变效果及新颖的造型效果。

4. 虚构的空间

空间的虚构，是在理性空间的基础上臆想出来的。在完成设计的时候，必须有一定的空间概念来描绘所要表现的人与物。实空间和虚空间的臆想表现使合理的设计思想在虚构的空间得以表现，说明未实现的事物有具体形象表现。

只有综合所有构成要素，如造型、光影布置、质感表现、色彩等，进行真实的描绘，解决设计构想的表象问题，获得表现臆想空间的能力，才能在体现设计和表现设计中把思想和手段发挥到极限。

1.3.3 光影的分析与表现

光影素描的空间除了像结构素描在透视上的严谨一样外，光影与明暗在空间上也起着决定性作用。

从物体结构体积中间上来讲，物体的体积空间完全来自明暗色调的变化、例如一个罐子

依靠上下、左右丰富的明暗色调变化而获得立体空间。从环境空间上讲，环境长、宽、深远的结构则是依靠光照下物体离光源远近所形成的明暗而获得立体空间。如：一面竖立的平面墙壁和一张平放的桌子，都是由上下、左右、前后渐变的色调造成空间感和立体感的。

如图1-20所示，物体在表现空间时采用近实远虚的手法绘制。在对物体进行塑造的同时，要注意各部分的对比和环境光对物体的影响。不但要展现出物体本身，还要注意周围环境对物体的影响所造成的变化。

如图1-21所示，在环境空间中除了对单个物体的空间塑造外，还要注意整体的空间环境，通过明暗虚实来表达整体的空间结构。在平面中展现立体的空间感，就要把握整个环境的空间关系。画面的各种前后虚实关系也是造成空间深远的主要环节。

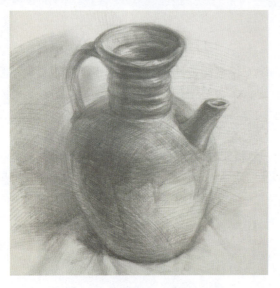
图1-20　光影效果下的素描作品1

图1-21　光影效果下的素描作品2

1.3.4　材料的分析与表现

"工欲善其事，必先利其器。"要想使自己的素描作品达到最好的表现效果，就需要对素描的工具和材料的完全了解，并选择最适合自己的工具和材料来作画。

> **拓展阅读**
>
> 素描的工具和材料是朴素的，相对简单的，正因为简单才有了我们发挥想象的空间。熟悉我们手中使用的素描工具，掌握其性能，充分发挥其长处，有益于加强作品的艺术表现力。

下面介绍一些常用的素描绘画工具。

1. 铅笔

铅笔是素描画常用的工具之一，是一种经济、高效的绘画工具。铅笔芯由黏土和石墨粉

混合制成，有软硬之分。铅笔具有易着色、易擦、易改的特点，因此，用铅笔作画，既能深入细致地刻画细节，又能表现严谨的造型和刻画不同层次的丰富色调。

如图1-22所示，作者使用铅笔绘制几何体素描，可以使画面生动而又微妙，能够突出画面的细腻感，对于画错的地方，易于擦除修改。

图1-22　铅笔素描作品

2. 钢笔、针管笔和美工笔

钢笔，其使用与针管笔比较接近。针管笔有多种粗细不同的型号，比钢笔画的线条更细些。美工笔与钢笔、针管笔不同，同一支美工笔可以绘出粗细不同的线条，美工笔笔尖有圆、粗、细、扁等多种。美工笔既能表现线条，又能铺大色块，在风景速写中经常用到。钢笔、针管笔、美工笔都具有携带方便，表现灵活，能随时记录环境形象的特点，用它们进行作画，可通过线条的轻重、粗细以及疏密的变化形成黑白灰的色调，以达到表现物体立体感、空间感的目的。

拓展阅读

钢笔等作画所产生的线条刚劲流畅，黑白分明，既能对所表现的物体做深入细致的刻画，又能对形象进行高度的艺术概况。各种题材包括风景、人物、场景、静物等，都可以使用钢笔等作画工具。在设计草图阶段也经常用它们来记录设计师的构思方案。

因为钢笔、针管笔和美工笔所画的线条不能涂改，所以作画时，要先确定构图位置，分析明暗关系，做到胸有成竹，而且下笔要果断。

如图1-23所示，作者使用钢笔、针管笔、美工笔相互配合绘制素描，在绘画前反复思索，避免画错，造成损失。并在画前，先思考画面利用三分法构图，将人物安排在三分线，突出主体位置，其他陪体体积虽小，却起到陪衬的作用，虚实结合，画面层次感增强。

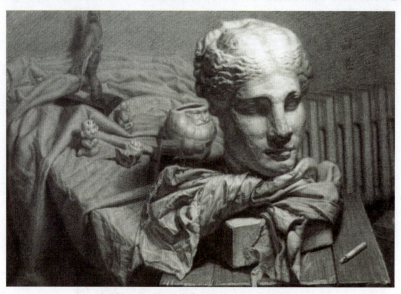

图1-23　多种笔素描作品

1.3.5　体量的分析与表现

什么是体量，即建筑物在空间上的体积，包括建筑的长度、宽度和高度。

建筑体量一般从建筑竖向尺度、横向尺度和形体三方面提出控制引导要求，一般规定为上限。

> **知识链接**
>
> 素描绘画是由点、线、面组成。确定好了点，再为点找连接线，最后将线与线之间的面串联，使其在一张纸上立起来，成为一个空间，这即为素描。我们所说的结构线指的是面与面之间的交界线，它是构成三维物体的一个框架。
>
> "结构线的虚实"也就是结构线的粗细，深浅对比。
>
> 以人的视点为立足点，离人越近的就越形象，也就越"实"，反之亦然。

"体量关系"是指各种物体间的分量感对比，好比一片羽毛和一个苹果同时存在于同一空间内，你就得用不同的手法去表现他们不同的质感。把握得好，体量关系自然就出来了。而虚实，体量关系以及近实远虚都是素描中的节奏，这种节奏即是传统概念中的对比，包括方圆对比、明暗对比、大小对比、粗细对比、深浅对比等。

如图1-24所示为结构线的虚实素描作品，在画面中与离人视线近的结构线比与离人视线远的结构线在表现形式上更实、更有力度，反之，则更虚更灵巧，以此来表现出物体的空间结构关系。

如图1-25所示为体量关系素描作品，在质感的表现上要接近物体的材质，细腻的和粗糙的，轻盈的和厚重的，在表现形式和使用手法上都有所不同。通过不同形式展现物体，以此塑造出不同的体量关系。

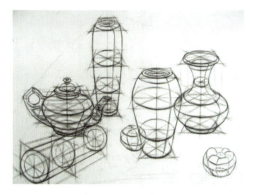

图1-24　结构线的虚实素描作品

图1-25　体量关系素描作品

光影素描

光影素描的特点是在以线条为主要表现手法的基础上，施以明暗的光影变化，强调突出物象的光照效果。光影素描的表现在于明暗的描写手法上。

分析：

如图1-26所示，设计师利用光影的明暗效果将桌子上的玻璃水杯和杯中的水表现得淋漓尽致，画面的光影变化较为明显。

图1-26　光影素描作品

1.4 综合案例：《岩间圣母》素描作品赏析

达·芬奇是欧洲文艺复兴时期著名的画家、科学家。现代学者称其为"文艺复兴时期最完美的代表"，是人类历史上绝无仅有的全才，最大的成就是绘画，他的杰作《蒙娜丽莎》和《最后的晚餐》等作品，体现了其精湛的艺术造诣。他认为自然中最美的研究对象是人体，人体是大自然的奇妙之作，画家应以人为绘画对象的核心。

如图1-27所示为达·芬奇的作品《岩间圣母》，画面上的一切无不体现着新意：情节的艺术化处理；不同寻常的、难以捉摸的风景；人物与环境的有机融合；光的巧妙利用；高尚的美所照映出的人物形象。这幅画的主题是小施洗者约翰在圣母玛利亚与天使面前参拜基督，达·芬奇将他们安顿在幽美神秘的岩石风景间，圣母、孩子和天使直接坐在山岩地上，渐浓渐淡的轻烟薄雾呈现出佛兰德斯或威尼斯画派所少有的朦胧画意，整个景象如幽远的梦境，充满了诗一样的温情，祥和且典雅。

分析：

在《岩间圣母》中，人物虽然被一团潮湿的空气所包围，但是人体的轮廓在昏暗山岩的衬托下能明显地辨别出来，尤其是画家着力描绘的面庞被刻意营造出的神秘气氛所

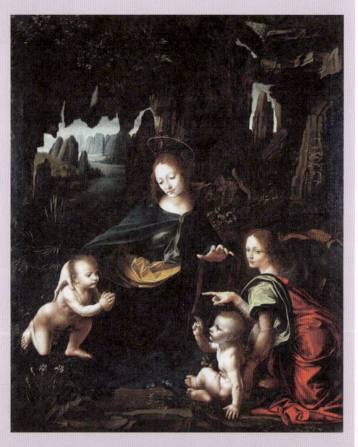

图1-27 《岩间圣母》作品

笼罩，人物轻柔、温存、纯真的表情栩栩如生地凸显出来。奇怪形状的悬石从湿漉漉的岩体上垂下，具有植物学准确性的花草从岩缝里穿凿而出，竟然能辨别出鸢尾花、银莲花、紫罗兰和一些蕨类植物。远处蓝色的天空透过岩体之间的孔洞和夹缝呈现在人们的眼前，年轻的母亲以一只温柔的手搂抱着下跪的幼婴约翰，另一只手则向儿子伸过去。天使面向着观众，把他们引向画中，用手指示着这个场面。一连串手势代表保护、指示、祝福等含义，这一组人物是按金字塔的构图原理组建而成的，塔顶是圣母的头，侧

边是她伸出的双手，底角是天使和婴儿。达·芬奇把结构看作打开作品意图的钥匙，在很大程度上形成了文艺复兴时期的古典主义金字塔式的人物构图。

本章小结

本章主要讲解了设计素描的相关知识。设计素描是一种现代设计的绘画表现形式，在工业设计过程中，是设计师收集形象资料、表现造型创意、交流设计方案的语言和手段。设计素描既是现代设计绘画的训练基础，也是培养设计师形象思维和表现能力的有效方法，还是认识形态、创新形态的重要途径。通过本章的学习，可以帮助读者理解设计素描的精髓所在，了解设计素描和素描的异同点，掌握设计素描的基础理论，初步掌握素描表现静物与工业产品的画法、科学的透视原理和物体的结构。正确表现物体的结构和明暗，强调设计性和艺术性。

教 学 检 测

一、填空题

1. 素描作为一种视觉语言所传达的信息，从内容类别来讲可分为两类：____与____。
2. 意象素描包含所有心理视觉所能洞察的信息以及_____里自动生成的意象。
3. 在视觉形象中，比例与透视是密切相关的，_____包含着_____，透视现象作用于视觉比例关系。

二、选择题

1. （　）在于造型基础能力的训练，通常有明确的课题对象和作业要求，通过对于课题对象细致的观察、描写，提高认知与表现能力。
 A. 表现性素描　　　　　　B. 意象性素描
 C. 印象性素描　　　　　　D. 研究性素描
2. （　）是造型的基础。
 A. 准确　　　　　　　　　B. 光影
 C. 结构　　　　　　　　　D. 空间
3. （　）是形态的内在本质构造。
 A. 空间　　　　　　　　　B. 光影
 C. 结构　　　　　　　　　D. 材料

三、问答题

1. 如何理解结构形态造型的表现要素？
2. 表现物体的质感与量感的组合形成需要突出表现在哪些方面，写生时主要应该注意哪些方面？

第 2 章

素描的空间构成

学习目标

1. 掌握空间造型的创造。
2. 掌握空间设计的内容分类。
3. 掌握图形与背景之间的关系。
4. 掌握空间形象。
5. 掌握时间的混淆。
6. 掌握意念空间的创造。

技能要点

园林素描　　空间形象　　空间与时间

案例导入

园林景观设计

 同其他设计课程一样,建筑设计师也需要用图画来表达构思,用图画来进行交流。同其他设计学科的设计师一样,透视图是最重要的。掌握手绘透视图,成为一切作图的基础,它是建立在完美的制图基础之上的。手绘效果图是把建筑景观的平面、立面根据资料画成一幅尚未成实体的画面,如图2-1所示。

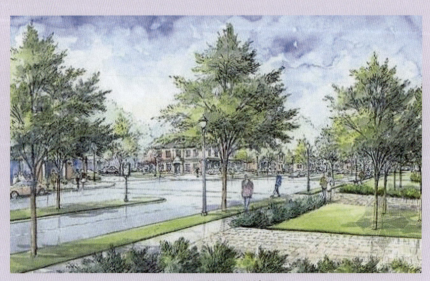

图2-1　园林景观设计图

分析：

将三度空间的形体转化成具有立体感的二度画面空间的绘画技法，并真实地体现设计师的思路和设想。手绘素描效果图不仅要注意材质感，对于画面的色彩、构图等问题，透视画技法在绘图技法上也要负很大的责任。因为优秀的手绘效果图不仅超越了建筑施工图，还具有优秀绘画的品格。如图2-1所示，设计师手绘素描街道园林一景，用黑色铅笔、彩笔等勾勒出园林的轮廓形状，使画面更加美观漂亮。同时蓝天、白云的纳入也能够渲染画面环境氛围。

2.1 图的互换

2.1.1 立体构成

就形态本质而言，立体构成形态与形态空间具有相同性。从物理学角度讲，立体构成形态是内力运动变化的外在表现；形态空间是"空间力"运动变化的体现。就视觉心理学而言，立体构成形态是力象的表现形式，形态空间也是力象空间的表现形式。然而，从创造学的角度而言，由于立体构成形态被感知的是实体本身，因此其构成方法是有限的形体向无限发展而组合的。立体构成形态的视觉力象是由其外部感应而生的，因而较为抽象。形态空间虽然被物理实体所限定，但与立体构成之形态有着本质的区别。

由于形态空间的限定性，导致了人从外部形态进入内部形态的感受过程。由此我们可以得出创意形态空间。

(1) 在狭长空间中，以交通通道的形式连接各单一空间的构成形式。

(2) 以垂直交通构件——楼梯为中信进行空间组合，又被称为单元式构成。

(3) 围绕广厅进行组合的空间构成形式。此类组合使各使用空间呈辐射状态与共享空间直接连通。

(4) 空间互相连通的组合形式。

① 串联式组合，即各空间按一定的次序连为整体，形成特定的序列。

② 根据使用需要，在大空间内进行灵活分隔组合的空间形式。

③ 在大空间中按照柱网格局进行分隔组合的空间形式，适于工业厂房、商场超市。

④ 以主空间为中心，辅助性空间环绕周围的空间形式，适用于剧院，车站。

> **知识链接**
>
> 空间组合方式是指主要使用空间、辅助使用空间以及交通空间以怎样的方式衔接在一起。例如，虽然建筑的空间组合形式千变万化，但其中反映着与之相联系的不同功能特征，我们可以从错综复杂的现象中概括出若干种具有典型意义的空间组合方式。

2.1.2 空间造型的创造和发展

人类从远古的巢居开始到龙山文化时期的干栏式建筑空间，再到封建的帝王建筑空间，

一直到西方工业革命产生的现代各流派,以至在当代空间理念、观念的需求下产生的种种空间造型样式,从而说明,空间设计从来就没有寂寞过;空间设计是连接物质文明和精神文化的媒介和载体。并由此成就了一个时代的追求和信念,成为可感知的历史存在与进步的脉络,从而也证明,空间设计总是受政治、经济的发展,科技的进步、审美时尚时代精神意志等因素影响的。

如图2-2所示为人物肖像素描,作者在描绘时,除了体现出物体的结构和质感外,还展现出人物所在的空间环境。在对空间进行描绘的同时,赋予了相应的体积重量感。

如图2-3所示为空间局部素描,作者在处理多个物体间的空间关系时,注意了物体之间的穿插性和合理性,多个物体间的主次关系非常明确,展示出物体间的空间关系。

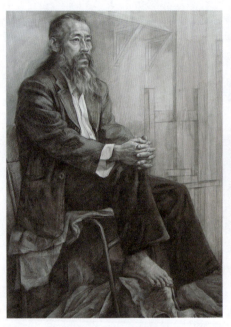

图2-2 人物肖像素描

图2-3 空间局部素描

2.1.3 空间设计的内容分类

1. 建筑空间设计

建筑空间设计就建筑的平面空间而言非常注重平面空间组合所形成的特定功能关系的特质,就立面的意义说是着力于立面,空间的独特形象以及和周围环境所形成的空间内涵。

如图2-4所示,在空间的表现形式上以展现建筑物整体面貌来塑造空间,在环境空间中以两点透视的手法来表现建筑的空间构成,主要以描绘结构线来展现物体的空间形式,与环境的融合达到空间形式上的统一性。

第2章　素描的空间构成

图2-4　建筑素描作品1

如图2-5所示，作者注重于局部表现，强调前后虚实关系用以突出空间变化和对空间中的陈列物进行展示。

图2-5　建筑素描作品2

2. 室内环境空间设计

室内环境空间设计是根据实用和舒适等功能的需要对建筑所提供的内部空间，进行更深内涵的调整强化；在空间尺度、比例、空间与空间的衔接、对比、统一及空间的视觉质量和空间生态等一系列问题上设计构建。

如图2-6所示，是一种对内部空间的环境设计，因角度上有一定的局限性，所以在展现空间的同时要注意各物体之间的比例关系和对整体空间所构成的影响力，不仅是展现设计，更

重要的是对空间做出合理的规划。

3. 室外环境空间设计

室外环境空间设计是建立在广泛的自然科学和人文与艺术学科基础上的研究人类户外空间行为在较大尺度范围内的空间设计，和景观设计学、城市规划、环境艺术、市政工程设计等学科都有着直接和间接的密切联系。

如图2-7所示，户外空间的设计在表现上不仅要注意到物体之间的层次关系、前后的虚实关系，还要注意环境整体规划上的合理性。图中景物虚实有度、层次分明，合理地营造出空间的环境变化和视觉上的影响力。

图2-6　室内素描作品

图2-7　室外环境素描作品

想一想

素描中分类的界定不同，研究的内容自然也就不同，空间设计创造总是从各异的分类角度和定位去揭示事物的内涵。

2.1.4　园林素描分析

园林艺术是建筑素描中的一个种类。如今园林手绘艺术受到广大设计公司及设计师的重视，园林手绘素描表现手段也变得更加丰富多样。相对于电脑绘制园林图形，园林手绘则更加突出设计师的主观性，借助各种表现工具可以画出丰富、新颖的园林设计作品。

园林手绘素描主要有钢笔画、马克笔画、彩铅画和水彩画，但更多情况下多种设计工具使用时取长补短、相互结合，能达到更加快速表现的效果。

1. 钢笔画的绘制技法

园林景观设计的表现对象主要是花草树木、山石水景、园路和园林建筑物等，园林景观的手绘图可以通过手绘工具表现这些园林景物。在如今电脑绘画、三维制作普遍的情况下，培养设计师的手绘能力，使设计师的手绘与技巧完美结合，钢笔就是成为最好的工具。同时，钢笔也是最传统、最常用的工具。

如图2-8所示是设计师使用钢笔绘制的园林草图，流畅的线条、简洁的笔法，更能展示出园林的风貌。

图2-8 园林草图

钢笔画的绘制不需要特别的纸张、颜料和画笔等特殊画材,最常见的普通钢笔就能满足绘画的所有要求,具有简易方便的特点。钢笔画属于素描的一种,它的绘画表现依靠的是单色线条的平面组织。无论在哪种绘画形式中,线条都是形成最终画面的最基本元素。可以说线条是反映思维图像的最直接的媒介。

如图2-9所示的建筑手绘草图,设计师使用黑白线条突出建筑物的立体感以及整体面貌。因此,钢笔画也许并不能形成最炫目的视觉效果,但是却能最直接地反映思维过程。

图2-9 黑白线条的手绘效果图

知识链接

作为设计过程中探索设计思维的辅助手段,设计师的钢笔草图不是为了绘制打动受众的表现图,而是为了帮助设计师发展设计思路、推敲设计方案,这恰是对设计思维的一种反应。因此在众多画种中钢笔画最适合用来作为设计草图的绘制。

黑白线条的勾画是设计师最朴实的艺术语言。景观钢笔画具有较高的概括能力，往往通过几笔的勾勒就能看出设计师的创作水平和艺术功底，这也成为如今钢笔画手绘表现在设计师人群中被倡导的原因之一。

如图2-10所示，设计师依然利用钢笔的黑白线条绘制水桥风景。黑白相兼的艺术线条，增强画面感的同时也清晰地展示出草图的布局与特色，不仅使画面增强了真实感，也为建筑施工人员提供了清晰的观看图。

图2-10　优秀的钢笔手绘园林景观

拓展阅读

景观钢笔手绘图只需要一张白纸和一种钢笔，就能表现出线条、亮度、质感等，可谓是一种速度快、效率高、表现能力强且简易的工具。

学习钢笔画的方法就是进行大量的写生实践。

(1) 从园林中植物的平面图开始说起。平面图中，用平面符号和图例表示园林植物。平面图总的树干均用大小不同的"黑点"表示其粗细，用不同的圆形表示不同的树种，如图2-11所示。

(2) 树木的画法对于园林景观设计也相当重要。自然界中树木的种类繁多，千变万化，在透视图或立面图中表现树木的原则是：省略细部、高度概括、画出树形、夸大枝叶。

如图2-12所示，作者绘制不同的树木，以表现树木的千姿百态、种类甚多。

图2-11　树木的平面图画法

第2章　素描的空间构成

图2-12　树木图

想一想

　　需要注意，树木的枝干特征，这是提高设计师植物手绘水平的前提。画树之前要明确各树种的区别。画树枝不仅要有左右伸展的枝干，还要画出前后枝干的穿插，使树木具有立体感。

　　树木的形状也是需要设计师在手绘过程中必须掌握的，每种树木都有自己的树冠结构，在进行手绘的过程中，可以将树冠外形概括为几种几何形体，如，圆锥形、球形、半球形、尖塔形等。

　　如图2-13所示，道路、溪流两旁的树木均为圆锥形、球形、半球形、尖塔形等，这样绘制的作用是使画面树木形态显得自然、画面活泼。如果出现如出一辙的树木形态，会使画面显得死板，了无生趣。

图2-13　概括的植物轮廓

　　树木的种类不同，树形、枝干、叶形、树干的纹理和质感也各有差异，也要靠组织不同的线条来描述，同一园林中的不同植物要有不同的表现手法。例如，杨树枝叶茂密，树干通直光滑有横纹及气孔，在树冠轮廓线内用三角形表示，树叶多数画在明暗交界线及背光部位，不宜画满，然后画树干穿插于叶片之间。

如图2-14所示，圆锥针叶树油松、云杉等，应在圆锥形树冠轮廓线内按针叶排列方向画线表现针状叶，然后在枝叶稀疏处加上枝干。

如图2-15所示，松树多用成簇的针叶排成伞状，树干的纹理像鱼鳞状的圈，圈的大小不宜过于整齐。

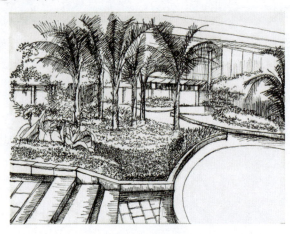

图2-14　植物的不同表现　　　　　　　　　　图2-15　松树的钢笔画效果图

(3) 远景树无须区分树叶和树干，只需画出轮廓剪影，即林冠线轮廓即可。整个树还需上深下浅，有层次，表示近地空气层所造成的深远感，近景树应当细致地描述出树枝和树叶特征，树干应画出树皮的纹理特点，如图2-16所示。

图2-16　远近景树木

山石水体的画法也在钢笔画手绘图中占有重要地位。画山石常常大小穿插，非常有层次，线条的转折流畅有力，以湖石为例，湖石是经过熔融的石灰岩，纹理纵横，自然地形成沟、缝、洞穴。用钢笔画湖石多为线描，先勾轮廓，轮廓线自然，用曲线表现纹理，之后着重画出大小不同的洞穴，同时加深背光面，以画出洞穴的深度。

如图2-17所示，作者使用钢笔绘制石块，并且线条较粗，突出线条的硬朗性，也表现出山石的硬度以及质感。

如图2-18所示，作者依然选用钢笔绘制溪旁岩石，粗细不均的线条，很好地展示出石块的硬度，周围杂草的描绘，使真实感增强。

图2-17 山石素描作品1

图2-18 山石素描作品2

拓展阅读

水体的画法相对其他画法较为简单。为表现静水,常用拉长的水平线画水,近水粗而疏,远水细而密,这是画水的原则,平行线留白表示受光部分。动水常用曲线表示,波形的线条表示流动水面。

2. 马克笔的绘制技法

马克笔快速表现是一种既清洁又快速有效的表现手段。不同颜色的马克笔可描绘出多种园林风景、人物风景、建筑风景等。

如图2-19所示。设计师使用马克笔绘制园林一角,独一的画笔构成整个画面,鲜亮的色彩展示出园林一景的特色。蓝色代表天空、溪水;绿色代表植物;灰色代表石路。

图2-19 马克笔的手绘图

马克笔的一大优势就是方便、快捷，工序也不像水粉、水彩那么复杂，有纸和笔就可以。笔触明确易干，颜色纯而不腻。颜色多样，不必频繁调色，因而非常快速。

马克笔分水性和油性，水性马克笔色彩鲜亮且笔触明确，缺点是不能重叠笔触，否则会造成颜色脏乱，容易浸纸。油性马克笔色彩柔和笔触自然，缺点是比较难以控制。因此在用马克笔表现之前，要做到心中有谱或者先在一张别的纸上做一个小稿再上正稿。如图2-20所示，作者使用马克笔进行绘制，可以看出笔法流畅，且有力度。

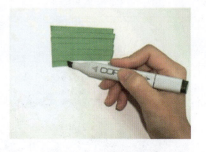

图2-20 马克笔的笔法

因马克笔的自由特征，它不适合做大面积的涂染，只能做概括性的表达。通过笔触进行排列，也不适合表达细节，如树叶等。如图2-21所示，作者使用马克笔绘制不同的图形，通过颜色深浅、线条粗细，展现画面强度。

图2-21 对马克笔笔触的了解

马克笔手绘步骤：

(1) 先用铅笔画草图，再用针管笔或钢笔勾勒，注意物体的层次和主次，注意细节的刻画，如图2-22所示。

(2) 从近处或者从中心物开始，从简单到复杂，也可以按照个人习惯画，如图2-23所示。

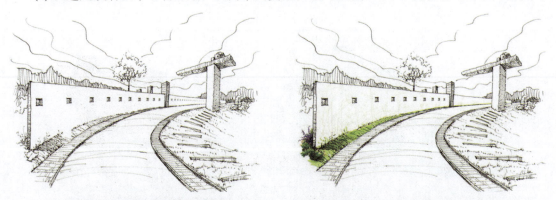

图2-22 马克笔手绘的第一步骤　　　　　　图2-23 马克笔手绘的第二步骤

(3) 按照物体的固有色给物体上色，确定画面的基本色调，如图2-24所示。

(4) 逐步添加颜色，刻画细部，加深暗部色彩，加强明暗关系的对比统一画面，如图2-25所示。

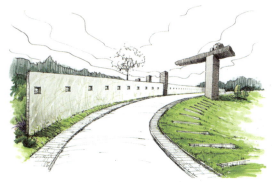

图2-24　马克笔手绘的第三步骤　　　　　　图2-25　马克笔手绘的第四步骤

知识链接

　　由于马克笔的表现具有既清洁又快速有效的特点，其方便、快捷的特性受到了很多设计师的青睐。工序也不像水粉、水彩那么复杂，有纸和笔就可以。笔触明确易干，颜色纯且不腻。颜色多样，不必频繁调色，这都是马克笔成为广受欢迎的原因，也让马克笔成为园林景观设计最重要的表现方式之一。

3. 彩色铅笔的绘制技法

　　彩色铅笔使用方便，技法简单，风格典雅，所以很受设计人员的喜爱，如图2-26所示。设计者使用彩色铅笔绘制风景图。使用彩铅绘制可以更加凸显画面的细腻感，使素描景物显得更加清晰，富有质感。树木、湖面、花草、天空等都配有不同的色彩，强调了画面的真实性。

图2-26　彩色铅笔绘制的风景图

市场上常见的彩色铅笔有两种：一种是普通的蜡基质彩色铅笔，另外一种是水溶性彩色铅笔。如图2-27所示，设计师使用不同的彩色铅笔绘制公园景色，水溶性彩色铅笔绘制出的湖水，突出了流水的平滑感。

图2-27　不同的彩色铅笔绘制不同的效果

拓展阅读

水溶性彩色铅笔遇水后可晕化，产生水彩效果，如果用于水彩、水粉效果图的辅助工具，彼此可以相得益彰。但是这种铅笔多为进口，价格较昂贵。

要是单独画彩色铅笔画，选用蜡基质铅笔即可，除了价格实惠外，它最大的优点就是附着力很强，有优越的不褪色性能，即使用手涂擦，也不会使线条模糊，如图2-28所示。

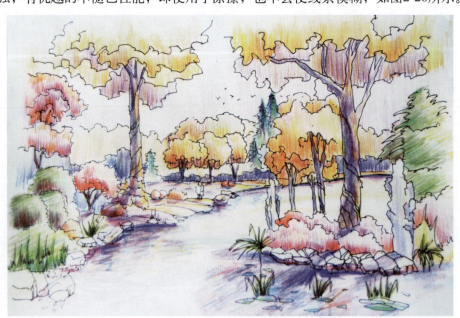

图2-28　彩色铅笔绘制作品

由于彩色铅笔是尖头绘图工具，因此如果绘制大幅面的图纸会花费大量的时间，但缓慢的速度也意味着你可以精确的描绘细部形象。如图2-29、图2-30所示，设计师使用彩色铅笔绘制水果、小鸟，清晰的线条纹理突出了画面的质感，使画面具有动感。

图2-29　彩色铅笔刻画细部

图2-30　彩色铅笔的表现手法

彩色铅笔效果图的风格有两种，一种是突出线条的特点，它类似于钢笔画法，通过线条的组合来表现色彩层次，笔尖的粗细、用力的轻重、线条的曲直、间距的疏密等因素的变化，带给画面不同的韵味，如图2-31所示；另一种是通过色块表现形象，线条关系不明显，相互融合成为一体，如图2-32所示。

图2-31　运用彩铅线条突出层次

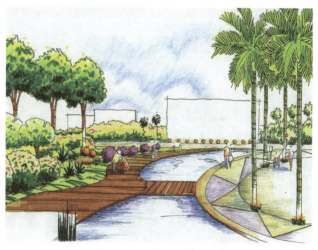

图2-32　运用彩铅绘出大面积晕染的效果

拓展阅读

绘画时选用的纸张也会影响画面的风格，光滑的纸面使彩色铅笔细腻柔和；粗糙的纸面可使线条出现间断的空白，形成一种粗犷美。

彩铅表现是比较基础的绘画方法，具有比较强大的表现力，如图2-33、图2-34所示。设计师使用彩铅手绘，不同的色彩搭配既能突出画面主体分布，又呈现出画面的色彩感，冲击人的视觉感受。

图2-33　加州康科德手绘图

图2-34　彩铅绘制的鸟瞰图

想一想

用笔的轻重缓急、纵横交错，能使画面达到比较丰富的效果。总的特点是操作方便，比较便于修改，但是由于其笔触较小，大面积表现时应注意时间的限制条件，可以考虑结合其他更为便捷的方法快速完成。比如钢笔线勾勒轮廓和明暗关系，以马克笔表现大的色调，然后，在一些色彩变化处或细节处用彩铅来进行细部刻画，熟练者也可以全部采用彩铅表现。

4. 水彩的表现技法

水彩的表现力比较丰富，效果明显，但是较难掌握。如图2-35、图2-36所示，设计师使用水彩来绘制景物，突出了画面的平滑感。

图2-35　手绘的水彩作品

图2-36　水彩园林景观手绘图

水彩可分为干画法和湿画法。

(1) 干画法

干画法，是最基本的画法，是重要的方法之一。分为重叠法、缝合法两种。重叠法是最普遍采用的技法，也是历史最悠久的一种技法。如图2-37所示，设计师利用干画法绘制景物，整个画面显得平滑、柔和。不同的色彩搭配，丰富了画面布局。

图2-37　水彩景观的干画法

> **知识链接**
>
> 　　重叠法是在第一遍颜色干后，重复地再加上第二、三遍色彩。由于色彩的多次重叠，可产生明确的笔触趣味。这种技法在时间的控制上可以按部就班地随自己的意向进行，可以避免像渲染法那般手忙脚乱，是比较适合初学者学习的技法。它是一种素描重于色彩的画法，可以准确地描绘对象的轮廓、体积，井然有序的空间及层次分明的画面主题，特别是对光影的表现，更有其独到之处。
>
> 　　从另一方面讲，重叠法又有它的不足之处，如：易流于碎、呆板和灰脏，不易表现潇洒流畅的主题，且易受到对象的牵制。

干画法一般要求水色充沛饱满。即调好颜色后，笔端膨胀丰满，提笔稍慢，笔尖会滴落水色。其后是画在纸上，水分会明显地高出纸面许多，随着从上到下，从远到近地走笔，纸上始终保持着充沛的水分，但又不应该流淌失控。如图2-38所示，设计师使用水彩的干画法作画，绘画时线条粗细不同，强调出景物的细节。

(2) 湿画法

利用水色未干，较快地反复地添加，称为湿画法。湿画法也是水彩画最基本的手法之一。如图2-39、图2-40所示，设计使用湿画法绘制景物。画面色彩由浅到深，由深入浅，凸显其层次效果。湿画法更能够突出房屋屋顶的线条质感。因为湿画法的艺术效果含蓄柔润，非常适合表现园林景观。

图2-38 水彩景观的干画法

图2-39 水彩园林景观的湿画法

图2-40 水彩园林景观的湿画法

水彩基本技法，离不开时间、水分、色彩三个要素，而湿画法尤须注意这三者的运用和配合。如图2-41所示，不同距离的景物色彩浓淡各异。比如远处呈现的山峦，往往是在天空的底部，须在天色将干未干时，迅即以肯定的笔触和较浓稠的颜色绘之。加早了，山色会被不断下淌的水分所冲掉，无法塑造远山起伏的优美曲线。加晚了，则失去湿画法特有的迷蒙含蓄的空间美。

图2-41　园林景观的水彩表现

园林景观手绘赏析

手绘表现是园林设计、景观设计、环境艺术设计专业学生需要掌握的一项基础技能，它通常要求学生对空间有一定的理解能力和临摹能力。这是设计构思的重要内容，从基础性的点、线、面到场景的综合表现形式给学生完整的展示与指导，更注重对于基本功的扎实训练和创新能力的持续培养。作品以临摹为主，从构图、色彩等方面对大师作品进行临摹，对照片进行简单的创作，对提升手绘能力有非常重要的意义。

分析：

如图2-42所示是鸟瞰水彩作品，鸟瞰角度相对难以掌握，但设计师还是精准地把握了作品的特征，从色彩和风格上做得相当不错。

如图2-43所示是作者按照照片进行手绘创作的作品，作者能够从照片中找出景观的特点，从构图和色彩上做得非常好。

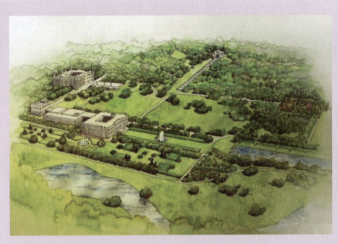
图2-42 查兹沃斯园鸟瞰复原创作图

图2-43 扬州瘦西湖一景

2.2 平面虚幻

2.2.1 图形与背景的知觉规律

图形与背景的知觉规律表现在：

(1) 背景具有模糊延绵的退后感；图形通常是由轮廓界限分割而成，给人以清晰、紧凑、的闭合感。

(2) 图形与背景的主从关系随周围环境不同而变化，在群体组合中，距离近、密度高的图形为主体形。

(3) 小图形比大图形容易变为主体形，内部封闭的比外部敞开的容易成为主体形。

(4) 对称形与成对的平行线容易成为主体形，并能给人以均衡的稳定感。

如图2-44所示，合理地营造出物体间的空间感，背景与主题物之间的联系性，在分清主次的同时，在大的环境空间上也

图2-44 图中物体大小对比

要有良好的融合性，才能让物体之间不突兀，并且合理地展现整体关系。

2.2.2 良好图形

形态的聚合，并不意味着完美。韦特墨的格式塔法则认为：图形越简单，良好图形的聚合倾向越明显。格式塔心理学所指良好形态，仅限于极简单的直线、圆、椭圆、正三角形、等腰三角形、正方形等集合图形。若将格式塔法则向前大胆地推进一步，则会使较为容易被发现的图形比良好形态更美一些。

如图2-45所示，作者描绘生活中常见的物品，绘画之前，作者就对物品进行了仔细的观察，因此在绘画过程中，非常注意一些细节，将简单的物品精致地描绘出来。

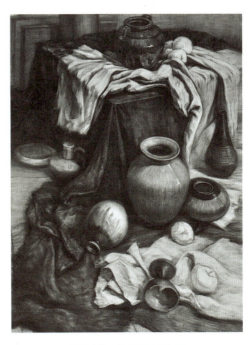

图2-45　生活用品素描

> **知识链接**
>
> 格式塔心理学是西方现代心理学的主要流派之一，根据其原意也称为完形心理学，完形即整体的意思，格式塔是德文"整体"的译音。"格式塔"(Gestalt)一词具有两种含义。一种含义是指形状或形式，亦即物体的性质，例如，用"有角的"或"对称的"这样一些术语来表示物体的一般性质，以示三角形(在几何图形中)或时间序列(在曲调中)的一些特性。从这个意义上说，格式塔意即"形式"。另一种含义是指一个具体的实体和它具有一种特殊形状或形式的特征。

2.2.3 空间形象

在一个具有实体内容的建筑空间中，人通常注意的仅是那些装饰华丽的围墙界面，而只有在特定意识支配下才会注意到周围的空间。然而，这种空间环境虽不是人有意识注意的对象，但却时时刻刻围绕着人，影响着人的精神和情绪，在环境构成中有着极其重要的意义，空间形象可以影响建筑的内容。

如图2-46所示，这幅建筑图没有太多的光影效果，但是，并未失去它的空间形象。透视的画法，增强了建筑的空间感，而路旁的路灯映射出倒影，也突出光感产生的效果，更加增添画面的空间形象。

图2-46　建筑空间

2.3 时空的混淆

2.3.1 空间与时间

空间与时间同属物质运动的存在形式。空间的存在是物质存在的广延性,时间的存在则是物质运动过程的持续性和顺序性,二者的存在是相辅相成的。空间绝不是静止的视野,其视觉刺激源自时差相继的延展,其感受需随时间的延续而变化。总之,空间的经验是时间运动性的结果。

空间与时间的交感包括以下4点。

(1) 视线的变动。

(2) 物体在空间中运动,即从固定的位置看运动着的物体。

(3) 时间的运动,亦即景随时迁的机会性变貌,致使人与空间的相应关系也在不停地产生变化。

(4) 在时间中运动,亦即时移景迁的序列性。

时移景迁的序列性物理性质的表现有以下4点。

(1) 在观赏二维之绘画、三维之雕塑时,视线也需要移动,但与感受大的空间环境的次序存在着明显的差异。在人的视网膜上由此生成了影像的位移,激发神经兴奋而增强了记忆,并丰富了视觉层次。空间设计中的抑扬、围隔均是利用时间的流动而创造感动性空间的手法。

(2) 视觉空间的相对稳固,使物体运动的每个瞬间姿态均被视为同时存在的客体,并受到整个运动过程所制约,演示空间的观演活动属此类。

(3) 大自然景观色彩之明度、色彩、色相的变化、气温的冷热等,均可以创造出各种各样的"机会空间"。

(4) 人在特定形态空间中行走,亲眼目睹清晰的次序,富有条理清楚的逻辑性。其空间结构概念随行于其中的时序而逐步累积。

如图2-47所示。空间与时间的关系是相辅相成的,物体并不是一直处于同一位置和同一形态,在相同空间中时间的变化也是构成空间变化的原因,作者有条理地绘制光影变化,展现出画面的空间结构。

图2-47　画面中的光影变化

如图2-48所示，房屋、汽车、树木、墙壁，作者细致描绘，布局，使得整个画面脉络合理。

图2-48　清晰的布局次序

2.3.2　空间与光影

人的视觉系统，是个从眼球到大脑极为复杂的构成体系。外界的光由瞳孔进入眼球，通过水晶体和眼球内的液体，在视网膜上结成影像，进而这种影像再利用从视网膜发出的视神经纤维传至大脑，形成最初的知觉。而对于形态空间的感受，就是借助于光按照视觉系统的程序进行的。

> **拓展阅读**
>
> 　　形态空间的视觉感受是由光的照射方向和光源色温所决定的，即在同一空间中，由于变更其投光角度和大小、光源色温与色相可让人产生不同的空间感受。

形态空间在光线照射下，具有明确的层次之分，呈现出较强的立体感。量感是在明暗面的微妙变化中产生的，明与暗层次越丰富，空间量感的视觉化语言越充分。

光影配合对空间的体积感的表现及其心理影响形态空间的视觉感受是由光的照射方位和光源色温所决定的，即使在同一空间中，由于变更其投光角度和大小、光源色温与色相，可使空间改变其格局，让人产生不同的空间感受，这在演示空间和展示空间中表现较为鲜明。

如图2-49所示，光影的变化让观者直接感受到物体之间的变化要素，不同光影的变化所带来的感觉也截然不同。

如图2-50所示，作者只对主体建筑进行直观描绘，环境物用简单的线条勾勒，在展现出空间变化的同时，通过不同的光影表现来强调主体建筑物，让整幅画有一个视觉重心，使之不至于单调。

图2-49 光影配合建筑图1

图2-50 光影配合建筑图2

2.4 多维意念空间的创造

　　人为形态空间，均是由人类凭借特定的物质技术从自然空间中的围合分隔而生成的，并赋予其使用功能和审美功能。符合功能要求的形态空间称为适用空间，符合审美要求的形态空间称为意境空间，依照材料性能和力学法则构筑的形态空间称为结构空间。

　　空间结构是空间形态中的组织网络，它是设计者参照网络功能，以仿生学、机械学、物理学、地理学、化学、几何学、工业设计和艺术构图等结构图式为原型建构起来的空间框架。

　　通过各类手法的限定，才能从无线和无形的空间中创造有限和有形。从构成学角度而言，这就出现了物理性所限定，或曰由物体所包围限定的三次元空间，亦能让人所感知的形态空间。

　　就形式而言，形态空间虽然被物理实体所限定，但与立体构成之形态有着本质的区别。首先立体构成之形态是占有三次元的实体，形态空间则是占有三次元的虚体；作为体现视觉力感的"气"，则是由气势和气韵所表现，是积极性空间所特有的视觉力学特征。

　　由于形态空间的限定性，导致了人从外部形态进入内部形态的感受过程。由此我们可以推断出创造形态空间的规律，创造形态空间应从外表形态和内空形态两个方面入手。外表形态以"静"为其视觉表象，内空形态以"动"为其视觉特征。对外表形态而言，人主要感知于客体外部，体现在人的视觉和触觉两个方面。概括而言，形态空间具有其限定性、内外通透性和让人进入的内部性三大基本特征。

　　如图2-51所示，作者依据现实生活中的建筑结构以及场景构造进行描绘，展现出人们生活的环境构架。它是人们感知和认识的形态空间，也是由其物理实体限定的环境空间。

　　如图2-52所示，作者从正面、侧面对两幢建筑物进行描绘，使人们感受到外部的客观结构和从外部形态进入内部结构的感受过程。

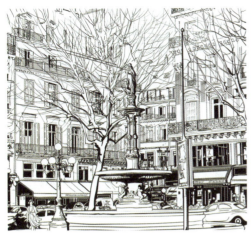 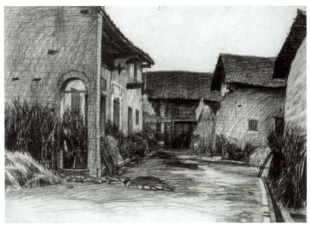

图2-51　建筑平面图　　　　　图2-52　具有立体空间感的建筑素描图

　　由于设计素描是为了锻炼表达设计意图能力这一目的，它的构图要求没有基础素描那样讲究。单个物体的构图，只要注意上下左右的范围，四周留出适度的空间就行。表现的对象可以安排在画面正中，设计素描的虚实变化也不太强调。不像基础素描那样把后面的物体画得过虚，因为这对全面、透彻地分析理解物体结构是不利的。构图安排属于审美范畴，设计素描首先要考虑得是分析理解对象的结构关系，所以其构图设想只要不与总要求抵触就行。对统一均衡多考虑一些，而对虚实、疏密也不过分强调，否则就会损害设计意图的表达。所以我们就不用考虑太多的构图问题。

想一想

　　设计素描中美感是一个重要因素，如何在创意中构建审美价值更是一个重要课题。所以在学这门课时要加入自己的创意，如结构、联想，这些都比原来的基础素描有意思，只有加入更多的设计元素，才能让素描显得不那么枯燥，让我们对素描产生更多的兴趣。

2.5　综合案例：《列宾速写》素描作品赏析

　　列宾是19世纪后期伟大的俄罗斯批判现实主义绘画大师。列宾在充分观察和深刻理解生活的基础上，以其丰富、鲜明的艺术语言创作了大量的历史画、肖像画，他的画作如此之多、展示当时俄罗斯社会生活如此广阔和全面，是任何一个画家都无法与之比拟的。

分析：

如图2-53所示是列宾的速写，刻画了几位神态迥异的人，真实地反映出了室内的环境和人们的心态，线条虽自由，但很谨慎。图2-53则与图2-54不同，在这幅图中，列宾只是用简单的线条勾勒出了人们休憩时的神态，线条也非常自由。

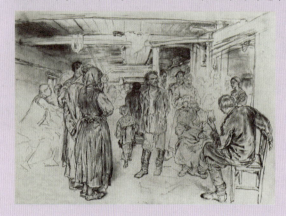

图2-53　列宾速写1

图2-54　列宾速写2

空间是一种立体化的绘画方式，在素描艺术创作中，空间化的素描往往能够展示出更加立体化效果。使观赏者有直视的感觉，好似身临其境一般。本章主要介绍空间创意的构成。在绘制素描时，利用空间表现法突出画面的立体感。通过对本章的学习，读者能够掌握图的互换、平面虚幻、时空混淆等知识点。学习完本章内容，读者能够掌握素描在空间素描中所发挥的作用。

教 学 检 测

一、填空题

1. 建筑的平面设计着重_____所形成的特定功能关系的特质。

2. _____根据实用和精神等功能的需要对建筑所提供的内部空间，进行更深内涵的调整强化。

3. 在一个具有实体内容的建筑空间中，人通常注意的仅是那些装饰华丽的围墙界面，而只有在_____。

4. _____是个从眼球到大脑极为复杂的构成体系。

二、选择题

1. ()的视觉感受是由光的照射方向和光源色温所决定的。
 A. 形态空间 B. 形状空间
 C. 立体空间 D. 三维空间
2. 人主要感知于客体外部，体现在人的()和()两个方面，体现在视觉和运动感觉方面。
 A. 视觉 B. 嗅觉
 C. 触觉 D. 味觉

三、问答题

1. 简述立体构成的概念。
2. 简述空间设计内容分类。
3. 简述空间与时间的关系。
4. 简述空间与光影的关系。

第3章

设计素描的创意

设计素描与色彩

学习目标

1. 了解设计素描的创意表现。
2. 掌握设计素描的创意思维。

创意思考　创意题材

《切开的苹果》创意素描

优秀的素描作品是有设计师的创意思维的，作品的创意能够引起人们丰富的联想。创意联想是由于某人或某种事物而想起其他相关的人物或事物；由某一概念而引出其他相关的概念。在素描中，通过某幅绘画，使人们产生各种想象也被称为联想，绘画中的联想能够使人感受到作品的意境以及作者所要表达的主题思想。

分析：

如图3-1所示，苹果是人们熟悉的水果，设计师绘制切开的苹果，描摹出蝴蝶展翅的样式，这样的创意思维方式，能够让人们感受到别样的意义。苹果在没有切开的时候是圆的，就好像一个能够孕育出生命的球体一样。当人们切开它发现里面真的暗藏了一只美丽的蝴蝶，可能会觉得一切都变得很美好，这就是创意联想所带来的惊喜。这也在告诉人们，勇于尝试，才能不断打开魔法水晶盒，发现拥有不一样的天地。

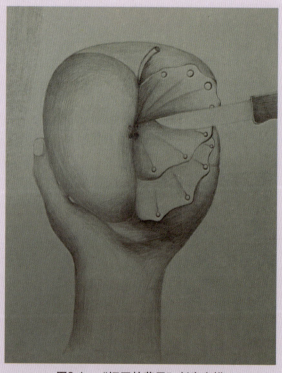

图3-1　《切开的苹果》创意素描

3.1 设计素描的创意思维与源泉

3.1.1 设计素描的创意思维

在传统素描的基础上，培养人们的创造性、发散性思维方式，利用各种材质、不同手段，以素描的艺术形式，创造具有独立审美意识的绘画。使人们能将任意的拼置、正负形、异变、异变同构和共生等表现技法与素描表现相结合，创造一种富有创意性的介于现实与臆想、具体与抽象之间的素描艺术。希望学者能以此为契机开拓思维，创新思维、借助于联想和想象去感受具有丰富思想内容及独特的艺术形象。并将创新的意识运用到生活、实践中。

1. 模仿

模仿思维，大多是顺时针线性的逻辑思维。它是遵循自然发展规律进行思维活动的，并以某一种模仿原型为参照系数，在此基础上进行变化创新的思维方法。

> **知识链接**
>
> 模仿按照事情的发展规律进行推理，判断，最后获得一个思维的结果。这种思维过程具有一定的共性特征，同时也不排除要借鉴模仿的因素，但如果借鉴因素过多，思维将很难创新。

只有在思维的独特性与合理性符合艺术发展规律时，才能创造出优秀的作品，逐步满足人们的不断求新，求美，求发展的欲望。

如图3-2所示，这是模仿人物坐姿动作，通过这种真人模仿，增强绘画者的创作灵感。在思维上进行创新，找到独立思维与合理性艺术的平衡点，创作出更优秀的作品。

2. 逆反

逆反思维是指以创新为目的的创造性思维方法，是使思想内容或思维过程与常规思维方式相反而达到不同于常规的思维模式。它运用相反的思路、意向去寻找新的设计方案，与顺向思维相悖离。力求摆脱习惯性的思维方式，以全新视角，全新观念，全新意识进行分析，解决问题。从习惯的思维反方向，有意识地进行创作实验，将会收到意外效果。与模仿思维相比，逆反思维体现出与众不

图3-2 模仿人类动作的素描

同的思维意识和独到的构思境界。通过不同以往的思维模式，进行创造性思维，运用相反的思路追寻全新的设计方案，通过新的视角来看待事物的产生和变化，以此给人们带来独特的构想和全新的感受，也给人们耳目一新的感觉。

如图3-3所示，设计师运用逆反思维进行创作，不同于平时的顺应自然规律的表现方式，而采用一些截然相反的思考方式去表达。在给人以一种不同感受的同时，也会有在正常的思维模式下得不到的效果，让人思考这两种方式带给人在认知事物上的不同效果。

图3-3　逆反思维的素描作品

3. 联想

联想是与秩序、规范的思维方式相延续的思维方法。由原来的形态，因整个环境发生种种变化，从而想象到新的形态。

> **知识链接**
>
> 联想主要是以人的潜意识为出发点进行的创造思维。从理性的角度出发，摆脱逻辑的思维束缚。

随着人类社会的不断发展和科学事业的进步，习惯性的思维模式已不适应现代科学的要求。只有破除规范性的思维模式、开发灵感、幻想等特异思维的功能，才能开辟新路。联想思维便是其中一个创意，具有创意性的作品不仅能引发人们无限的联想，还能引起人的共鸣。

如图3-4所示，设计师发挥想象力，联想事物之间所产生的联系，从旧的形态通过环境的转化而得到新的意识形象。把女孩居住的家园绘制成一个表盘，并处于云端，道路用表针表示。女孩通过梯子爬上自己的家，也就寓意着，人生就像马拉松一样，只有不断攀登、不断前进，才能到达顶端。

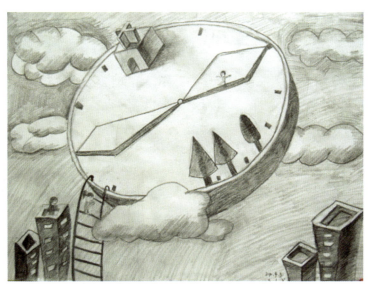

图3-4　联想思维的素描作品

《鱼人》创意素描赏析

人类任何一种行为和意念要想被别人接受，就必须通过一定的方式加以表达。"创意"就是要求我们在基础素描的训练过程中突破那种传统的照实摹写的束缚，将重点从形体转化到思想上和表现上，通过对描绘对象进行大胆的构想、设计，将其内在的联系以自己的主观思想为主导进行归纳、分析、提炼和结合，并运用独特的表现技法表达出来。

分析：

如图3-5所示是一幅创意素描作品，设计师将人物的脸部画为两条小鱼，将人物的嘴巴与小鱼的嘴巴结合在一起，创意十足。

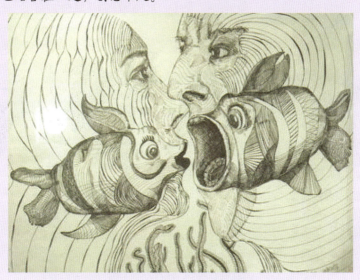

图3-5　《鱼人》创意素描作品

3.1.2 设计素描的创意源泉

创意设计素描区别于传统意义的素描学习,不以写实再现为最终目的。写实式现代素描以锻炼画者的观察能力为主,要求正确观察,忠实再现,讲究严格的形体、结构空间的表达和熟练的素描技巧。

创意素描突出发散性思维意识,强调主观设计利用素描手段表现独立于主体之外的审美意识,将装饰图案、设计、素描、新材料等因素叠加处理,形成新式的一种素描样式。

不论是传统素描还是设计素描,其共同的前提是从生活中获取自己更独特的感受,用情感将感受包装和美化,利用传统的绘画手段,表达现代社会的发展特征。

在图3-6中,设计师将狮子画在一片枫叶上,以枫叶上的纹路来展现狮子的面部特征,狮子和枫叶的颜色又十分地接近,使画面的真实感加深。叶子成了一个伪装工具,藏在树叶里的饥饿的狮子,等待猎物的出现,时机成熟时便可随时出击。

如图3-7所示,设计师使用水墨画笔进行绘制,运用现代化工具展现出不同材质的绘画方式,通过骏马狂奔的状态展现出画面的气势。墨汁像风一样自由地流动着,突出了马儿狂野、自由的性情。

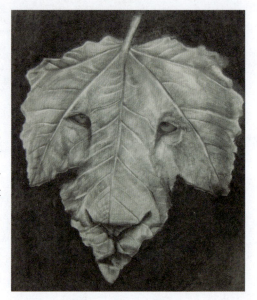

图 3-6 枫叶素描作品

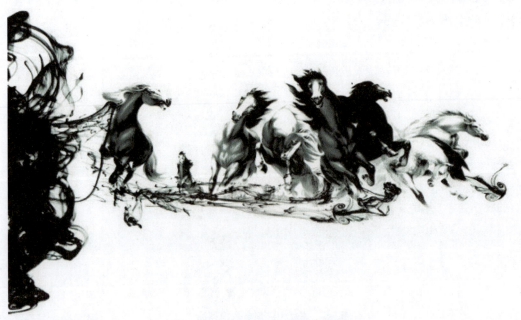

图 3-7 骏马狂奔素描作品

《坐壳观天》创意素描赏析

在现代视觉艺术中，视幻艺术在创意素描中非常注重动感表现。这对于注重视觉传播效能的创意来说，无疑是值得重视和研究的内容。在创作创意素描中，必须要充分发挥设计师的主观能动性，表达自己的思想情感，充分地表达出自己的"创新"理念。因为作品的灵魂，也就是"意"的传达。一个具有成功因素的艺术作品，必须要有深刻的意境。

分析：

在图3-8中，主人公透过破裂的鸡蛋壳观看外面的世界，这是一种破茧而出的绘画创意。作者通过这个作品告诉人们，不能坐井观天，要不断扩展自己人的视野，学习他人的长处，才能增强知识，有所突破。

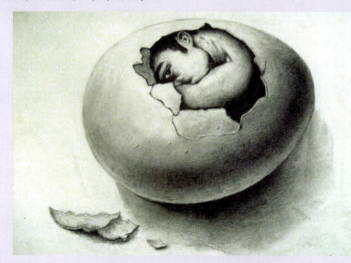

图3-8 《坐壳观天》创意素描作品

3.2 设计素描的创意题材与表达

3.2.1 设计素描的创意题材

传统素描写生的方式将题材局限于可视的视觉对象，容易让人陷入对自然表象的描摹而忘记想象，限制了想象力的充分发挥。人要不断围绕创意过程展开，设置了考眼力，技法表现分析，进行创作实践，展示评价作品等一系列环节，从体验、感悟到创造、实践，层层递进。在进行素描创意表现创作时，人在创意表现的过程中不要过于拘谨，只有灵活运用，在设定好的问题要求下快速地做出反应，彼此激励，相互诱发，引起联想，产生创造设想的连锁反应，才能生成众多的创造性设想。这种思维训练，目的在于发现和培养人们新的观察方

式和新的造型概念。

如图3-9所示,这是一幅具有直接关系的创意作品,因老鼠喜欢偷吃东西,作者就把老鼠想象成电钻,在墙上打洞。将老鼠的尾巴画成电插头,嘴巴画上钻头,展现了老鼠的本性。

如图3-10所示,设计师在描绘物体时表明了物体之间的关系,汽车和飞机的结构结合起来,相互关联所带来的思想感受,使设计素描发生了形式变化。

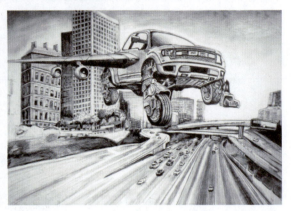

图3-9　老鼠素描作品　　　　　　　　　图3-10　会飞的汽车素描作品

知识链接

作为造型的表现力,学生对它却是既熟悉又陌生,平时并不会很积极、有意识地观察和运用。让学生能够运用素描表现技法拓展创造力和想象力,不仅能丰富表现方法和绘画语言,还为增强创意表达能力开辟出一个广阔的空间。

《节约用水》创意素描赏析

在创意素描表现当中,对形体的认识能力、把握能力和表现能力,对工具的熟悉程度,掌握能力,都是完成一张成功作品的基础。所以,只有通过反复的练习,才能不断提高素描水平。创意素描吸收了传统绘画素描的科学因素和现代素描的因素,并以此为基础,更强调突破造型的自然约束,从自然物中发现,寻找可以产生"新型"的元素,所以,加强创意性的训练,需要对客观物象进行间接、概括和综合性的反映,需要做好美观、效能、工艺的平衡。创意素描更多地依靠理性及逻辑思维。

分析:

在图3-11中,设计师将水龙头画成干枯的树枝,并且在水滴下画上一张嘴,形象地表现了现代社会水资源缺乏的现状,画面生动并且能反映社会现实,十分具有创意。

图3-11　《节约用水》创意素描作品

3.2.2 设计素描的创意表达

在平面设计的创意性设计素描表达中,有一种倾向是追求生动逼真,比实体更具有感染力的艺术效果,另一种倾向则追求草图、漫画类的图形效果。从理性角度上看,两种倾向都给素描注入一种精神内涵,使之获得更强大的生命力。因此,在进行平面设计创意性素描中,应注意加强创意表达的运用,这是培养设计师的基础,也是艺术设计的基本要求。

如图3-12所示,作者运用简单的线条来展示和表现物体,用灵活的线条展现物体的形态和体积,这是一种能在短时间内迅速勾勒出物体特性的创作,表现非常生动和具有灵活性。

在描绘对象的选择中,要抓住那些转瞬即逝的光影,选择那些与众不同的肌理效果,或者平常容易被人们忽视的形象。这种主观因素的选择,也受到客观事物和个人艺术素质的影响。被挑选的物体是客观存在的,而作为选择者,其主观感情不要受客观因素的任何干扰,可根据塑造物的需要表现它,体现作者的表现意识。整个过程都受主观意识的支配。在挑选描绘对象时,要为我所用,反复推敲,仔细审定。被描绘的对象,应是构思的需要和塑造的重点,被选定的物体必定要和主观意识相吻合。

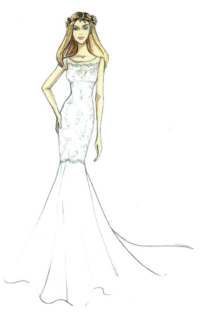

图3-12 人物草图素描

如图3-13所示,作者注重主观印象,以强调感受为主要绘制方向,在事物表达上具有较强的表现力,通过对物体的提炼和加强,作者的思想感情得到独特的体现。

图3-13 草图素描

3.3　综合案例：《独角兽》素描作品赏析

素描作为绘画中的术语。在汉语解释中，"素"从字面上指单纯、直接和质朴、真实。"描"是指写、画、挥舞、临摹、写生的意思。素描的定义是指用单色来描绘物体的形象。素描是一门关于认识和表现形的学问，是指导表达造型艺术的一种最基本的、辩证的、逻辑严密的思维方式，是一门独立的造型艺术。人们常说素描是一切绘画的基础，是绘画创作的训练手段。

分析：

在素描中，古典绘画的基础素描(法兰西的传统)或苏派素描(契斯恰可夫的体系)用于工艺设计，表现出对象的三度空间、质感、量感，将对象的存在状态，以及主观感受清晰地表现出来。如图3-14所示为《独角兽》素描作品，虽然是马的外形，但却画一只角，运用联想思维表现作品。半侧身描绘，使画面具有立体感。

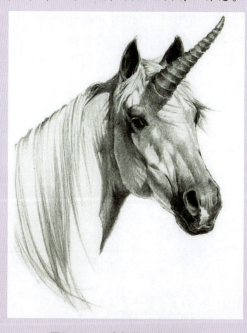

图3-14　《独角兽》素描作品

素描对于艺术设计来说，不再是具有决定意义的基础环节。首先，艺术设计中确实很少

使用到写实性的描绘，即使有，也可以通过其他方式获取，如复印、照相、剪贴等，有时纯美艺术家也可以成为设计者的工具，帮助画一些设计构思中的局部元素。本章主要介绍了设计素描的创意表现的相关知识，创意素描不是被动的描绘物象，而是积极地、主动地、深入地观察和体会所描绘的物象，培养作者个体的艺术潜质，使读者在学习过程中能够快速领悟所学知识并在作品中体现出来。在创意素描表现当中，对形体的认识能力、把握能力和表现能力，对工具的熟悉程度，掌握能力，都是完成一张成功作品的基础。

教 学 检 测

一、填空题

1. ＿＿＿＿＿＿是遵循自然发展的规律进行思维活动的，并以某一种模仿原型为参照系数，在此基础上进行变化创新的思维方法。

2. 与模仿思维相比，逆反思维体现出与众不同的＿＿＿＿＿＿和独到的＿＿＿＿＿＿，给人们耳目一新的感觉。

3. 创意素描突出＿＿＿＿＿＿，强调主观设计利用素描手段表现独立于主体之外的审美意识。

二、选择题

1.（　　）思维，大多是顺时针线性的逻辑思维。
　　A.逆反　　　　　　B.联想
　　C.模仿　　　　　　D.创新

2. 在进行平面设计创意性素描的训练中，应注意加强（　　）的运用，这是培养设计师的基础，也是艺术设计教学的基本要求。
　　A.模仿思维　　　　B.创意表达
　　C.创新思维　　　　D.联想思维

3. 不论是传统素描还是设计素描，其共同的前提是从（　　）中获取自己更独特的感受，用情感将感受包装和美化，利用传统的绘画手段，表达现代社会的发展特征。
　　A.绘画基础　　　　B.创作
　　C.书本内容　　　　D.生活

三、问答题

1. 试分析创意素描与创意图形的区别和联系？
2. 设计素描与创意素描有什么区别？

第 4 章

形体构想的分类

学习目标

1. 了解形体构想的分类。
2. 了解抽象与具体的关系。

技能要点

装饰化造型　　抽取的方法

案例导入

《盘头女孩》装饰素描设计

环境艺术有室内设计和装饰、装修等，装饰艺术受到大众的喜爱，是因为它可以起到点缀周围环境的作用。一幅素描作品不仅是供人们观赏，同时它还是一件装饰艺术品。

分析：

如图4-1所示，女孩盘着发，头发上插满了装饰品，非常美丽。眯着眼，侧面描绘人物，更加突出人物的状态。设计师充分运用自己的想象力，使作品充满趣味性，这幅素描作品作为装饰艺术品置于家中，传达出了团结、精致、美好的画面氛围。

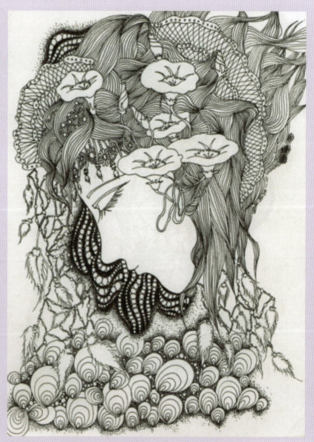

图4-1　《盘头女孩》装饰素描作品

4.1　装饰化造型

艺术是意识形态，也是生产形态。任何艺术，它的本质特征是审美的、创造性的意识形态；也是审美的、创造性的生产形态。艺术是人借助一定的物质材料和工具，借助一定的审美能力和技巧，在精神与物质材料、心灵与审美对象相互作用，相互结合的情况下，充满激情与活力的创造性劳动。艺术是人类按照美的规律改造世界，同时也按照美的规律改造自身的实践活动。艺术，又是人类能动的、创造性的实践生产出来的精神产品。艺术创造的目的，主要是实现它的审美价值，它能满足人们心灵的渴求和精神上的需要，它能唤醒人们超越美学贫困的自创力。

知识链接

深度知觉也是形成运动感的一条途径。在平面形态上营造有深度的纵深感，从而引导人的视觉流程产生运动感。如采用透视法，包括成角透视和空气透视，造成物象延伸的动感。采用对角线的构图使形态的不稳定性增强，也能产生运动感。

4.1.1　装饰艺术设计的综合系统性

装饰艺术设计是一项极其综合的系统性行为，包含着与之相关的若干子系统。它集功能、艺术与技术于一体，涉及艺术和科学两大领域的许多学科内容，具有多学科交叉、渗透、融合的特点。

如图4-2所示，这幅动物黑白装饰画中，锋利的犬牙，凶狠的眼神，冷酷的外形，将狼的凶残表现得淋漓尽致。它代表着孤独、野性、品位、自然。

如图4-3所示，设计师运用了平面化的装饰手法，在元素的采用上运用了一些现代元素，圆形和流畅的线条、时钟、城市的剪影、齿轮、房屋等众多偏生硬的元素，一个小女孩的加入，带来的则一种温情的感觉，在这种对比中画面也趋向和谐。

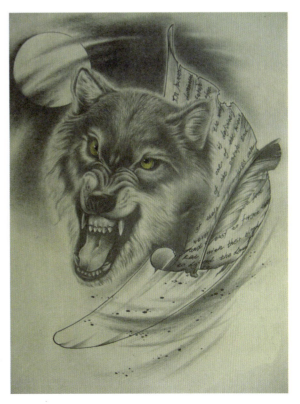

图4-2　《狼》装饰艺术素描作品

图4-3 《画壁》装饰艺术素描作品

知识链接

创造是设计的灵魂。装饰艺术设计是对人的生活环境进行美化和提出方案的思考。设计教育中不能只满足于设计方法和技艺的传授，在艺术和设计之中，创造是它的主要特征，也是生命活力之所在。在课程建设和教学上，要充分强调创造性的特点，树立以培养学生创造性的思维方法、解放学生的创造力为主线的设计教育思想。

4.1.2 装饰艺术设计涉及范围广

在装饰艺术设计方面，它所涉及的范围应该远比现在广泛得多，对知识面、知识结构的要求将更高，它需要有相应的能力来适应并担负起这样的社会角色和责任。社会的需求就是学校培养人才的目标和方向。面对未来的人才市场，设计者要求具备较强的适应性。

在图4-4中，鞋子是一种能够带来很多人性化的事物，男式皮鞋与女士高跟鞋，分别代表男人和女人，而那双小小的带有喜字的鞋则代表着孩子。运用简单的鞋子元素组合，鞋带变成他们之间的纽带，

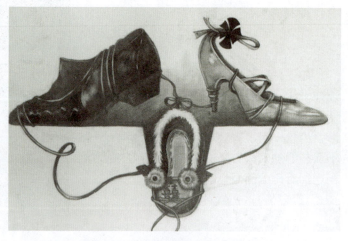

图4-4 《鞋子》装饰艺术素描作品

使他们构成了一个幸福的家庭。

如图4-5所示,画中虽然没有描绘堤坝岸边,但是画中伸入水里的船绳,靠在一起的五条船上没有一个人,这都说明了,这是船已经靠岸,船主都上岸或进舱休息。还有平静的水面没有一丝涟漪,这也印证了船是停靠的状态。整个画面描绘出了一种安静平和的状态。

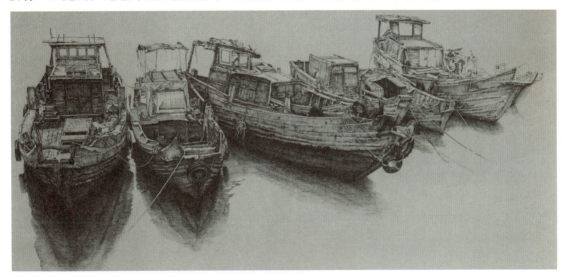

图4-5 《船》装饰艺术素描作品

《玫瑰花》素描赏析

装饰艺术设计需要具有较高的文化素质和艺术修养,熟练各种装饰材料性能和工艺制作技能。具有较高的装饰艺术创作设计能力和初步的科研能力,涉及各企事业部门、各类设计公司从事室内外设计、装饰绘画、景观设计、家具设计、小区规划等创作设计。

分析:

如图4-6所示,是一幅装饰化造型的素描作品。画面中的玫瑰花瓣层次分明,花瓣上还有水珠,叶子边缘和枝干上的刺描绘的如此细腻,彰显出旺盛的生命力。

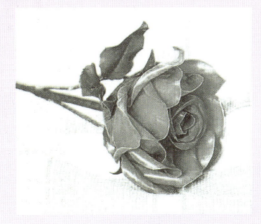

图4-6 《玫瑰花》素描作品

4.2 抽象化造型

4.2.1 抽象艺术

抽象艺术的两种基本形态(冷抽象和热抽象)、美术走向抽象的简单过程以及抽象艺术的语言和艺术上的美都是抽象化造型的重要内容。抽象艺术和具象艺术、意象艺术不同的是，它不直接表现任何现实中的可视物，但不能因此说它与现实就没有任何关系，可以说，任何艺术的终极对象都是现实。抽象艺术所使用的语言是非现实的，是艺术本体语言的纯粹表达，其中包括点、线、面和色彩。这些需要教师在讲课中加以说明。

抽象艺术重点在于"培养审美的眼睛"，掌握美术鉴赏的一般方法，认识美术鉴赏对于个人未来人生发展的重要价值和意义。

康定斯基倡导即兴作画，以表现艺术家的需要。他认为精神因素是艺术中最重要的东西，艺术不是对自然的模仿或精心制作，而是内心的需要。"艺术就像自然、科学、政治一样是一个自足的领域，它受到适合自己需要的自身规律的支配"。寻找这个规律正是画家终生奋斗的目标。他特别强调绘画同音乐的结合，音乐在所有的艺术种类中是最抽象的。康定斯基在《论艺术的精神》一书中详尽论述了音乐与绘画存在着的深刻联系。在康定斯基看来，绘画必须创造出一个与自然对象相和谐的新的现实。

拓展阅读

绘画中的色彩犹如音乐里的音符，它本身就能够打动观众。画家以这种抽象艺术来表达自己的内心世界，在观众中唤起音乐所产生的那种难以用语言表达的艺术情感。康定斯基追求绘画的音乐感，最后发展出情绪性的抽象绘画。

康定斯基的抽象作品带有很强的个人情感，因此有人称他的艺术为"热抽象"艺术。他的抽象作品大都完全脱离了客观对象，为避免标题给观众的引导性联想，他常常像音乐作品的标题那样给自己的画取上"即兴""作品X号"等名称。

如图4-7所示，百老汇的爵士乐(油画，127厘米×127厘米，1942—1943年，纽约现代艺术博物馆藏) 蒙德里安(荷兰)。这幅作品，作者去除了许多不必要的元素，而由单纯的直线和纯色组成画面，这种在画面中呈现出"表里平衡，个性集体平衡，自然与精神、物质与意识的平衡等"，是几何风格派认为的反映宇宙最本质的客观法则。

荷兰的蒙德里安始终想象着用最简单的美术语

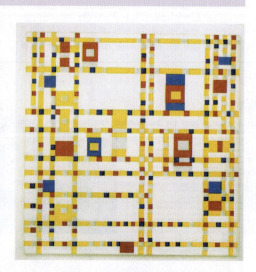

图4-7 蒙德里安的抽象画

言要素——直线和纯色组成他的画。他想让他的艺术去揭示在主观性的外形不断变化的背后隐藏着的永恒不变的实在。他自己说:"我一步一步地排除着曲线,直到作品最后只由直线和横线构成,形成十字形……直线和横线是两相对立的力量的表现;这类对立物的平衡到处存在着,控制着一切。"他从大大小小的原色块和矩形直角形状的组合中寻求所谓"表里平衡,个性和集体平衡,自然与精神、物质与意识的平衡"等。他认为这才是反映了宇宙最本质的客观法则。人们称他的这种抽象画为"冷抽象",也称几何风格派。

"抽象艺术"(Abstract Art)同样具有广义与狭义之分。从概念上说,"抽象"本身就是一个很难确定的用词。人们在使用"抽象"一词时也是模糊不清的,它往往在两种含义上被使用,一方面是指非自然主义的表现,如采用夸张、变形或减少等手法来描绘一种事物;另一方面则是指那种完全抛弃了任何可视自然形象的表现的艺术形式。

> **知识链接**
>
> 实际上,严格的"抽象艺术"应是指后者,但人们在使用此词时并非那么严格,如有时立体主义和野兽主义也被不恰当地称为"抽象的",准确说来它们至多只能是"半抽象的"。

"抽象艺术"一词由于它的含混性而并不适用于精确地描绘那种不表现具体现实可视形象的艺术形式,所以,20世纪许多艺术家都根据自己的理解为之命名,杜斯堡称之为"具体艺术",蒙德里安则用"新造型主义"和"非客观的"来描绘它,另外还有"非再现的""非具象的"和"非传统的"等,但"抽象艺术"一词却流传最广,尽管可能它最不恰当。

如图4-8所示,用树干作铁锹的把手,运用抽象手法表现意图。通过树干加上铁锹形成了一种新的形式上的感受,铁锹的把手本身就是木材,而选用树干更是与之相呼应。从而也表现出另一种含义,只要多种树,就会形成茂密的森林,从而增强人们爱护环境的意识。

如图4-9所示,相比形式上的抽象,这幅作品在视角上产生了变化,通过不同的视角变化,所看到的事物会出现一些有意思的现象,正是像这样在不同环境中的思考角度上的变化,才能够体会到生活对艺术的影响。

图4-8 抽象《树》素描作品

图4-9 抽象《线条》素描作品

拓展阅读

几何抽象又被称为"硬边绘画",即它是用边缘清晰的几何形来构成其形象的。这一概念是由美国评论家朱利斯·郎斯纳于1959年提出,用以描述那些使用大面积的、平涂的、未加调和的色块,再由精确勾勒出的边缘加以限定的绘画形式,这种绘画类型从1960年以后才开始流行。

评论家艾洛维给这个概念下了一个定义,他认为,硬边的定义与几何艺术正好是相反的,"塞尚以之成名的'锥形、圆柱形和球形',继续出现在20世纪的大部分绘画作品中。然而,即使如此,这些形式也表现得不纯正,抽象艺术家们已经倾向于编排独立的要素。形式曾一直被当作分离体来看待",而"在硬边绘画中形式不多,画面洁净无瑕,整幅绘画成为一个整体单元,形式展现于整幅绘画,色调限于两到三种,这种稀疏空旷回避了背景图形的立体效果"。"硬边绘画"与更早时候的几何传统之间的重要区别,正是这里所引述的探寻一种完整的统一体,没有前景或背景,也没有"背景图形"。

如图4-10所示,由单纯的线条组成的绘画形式,与国画中工笔的白描有相似之处,不由物体间的明暗关系产生空间,而是用线条来勾勒出物体的形态和动态,从而形成了另一种表达物体的方式。

如图4-11所示,线条和大色块之间的组合,使用大面积的、平涂的、未加调色的色块,再由精确勾勒出的边缘加以限定的绘画形式。这种用边缘清晰几何形来构成其形象的几何抽

象称为"硬边绘画"。

图4-10 抽象作品1

图4-11 抽象作品2

4.2.2 具象与抽象

具象与抽象是相对而言的，通常如此划分的主要原因是顺应了人们的阅读习惯，便于区分。一个是人们看得清楚的自然景象，另一个则是无法与自然对接的形象。但许多情况是具象与抽象两者兼有，如有的作品形象具象却属于虚构，夸张或非现实的。这个现象应引起人们的思考，它启示人们辩证地调节自己的思维与创造的关系。观念的多样化，必然带来形态的多维化。

如图4-12所示，由简单的线条组成，用以描绘具象事物所形成的图案，不以写实的手法表现，而是通过线条的粗细变化来表现出物体的神态、动态和体积感，这正是抽象艺术带给人们的不同感受。

图4-12 具象与抽象两者兼具的作品

4.2.3 抽取的依据

以任何有形的物质，体积，形态为参数进行几何简化、概括，最终获得所需的形象。它不是臆编，而是有参照物引领的，这就是抽取的条件依据。

如图4-13所示，是对所关注的事物在一定程度上的概括和简化，而不是编出来的不现实的事物，其所产生的变化正是通过抽取后所要达到的事物表现形式的一种概括化的现象。

如图4-14所示，在对事物进行表现的同时，观察物体在哪方面可通过简化而得出新的表现形式，在展现物体本质的同时没有多方面地考虑到对于物体认知形式所产生的变化。

图4-13 抽取性质的作品1

图4-14 抽取性质的作品2

4.2.4 抽取的方法

抽取是将一件可视，可触摸的事物进行几何简化，再将得出的形象进行加工、美化和装饰的方法。可以是对景写生，也可以是对某一图片进行主动抽取；还可以运用几何直线，几何曲线抽取其形，最终获得多样、新奇的形象。

如图4-15所示，由简单的线条组成的图案在表达的趣味性上有生动的表现，经由线条的提炼和简化，在阐述画面的过程中形成一些具有凝聚力和表现力的画面感，以此丰富画面的多样性。

通过对"物"的观察、分析、判断，从具象形态过渡到抽象形态，由此产生的新形态将引发艺术家与设计师的创作灵感。

> **拓展阅读**
>
> 抽象设计素描表现的主要核心是建立在线的因素当中的。线的表现力非常独特，可造成方向，动静，力度，聚集，扩散之感。线自身也存在粗细，浓淡，轻重，强弱，明暗变化等。由于相互之间的组合与构成，线呈现出较强的视觉张力，旋律和节奏，使人联想到音乐的抽象形式。

图4-15 抽象性素描作品

4.3 意象化造型

素描被认为是造型艺术的基础。艺术设计是一种有目标的造型计划。对于艺术设计的造型训练，素描起着积极的作用。与绘画专业的素描训练相比，设计专业的素描训练在认识事物的角度和方法上有所不同，其造型理念和思维方式也存在一定的区别。在学习素描过程中应该在思维层面上摆脱传统素描观及其训练思维的模式，打开人们的眼界，激活学生的创造性思维，从对物象的主动表现入手，培养人们的设计意识及分析问题、解决问题的能力，使素描真正做到为专业设计的发展服务，成为艺术设计真正的"基础"。创造性思维为素描的深入研究提供了无限的探索空间。

意象是人们通过对客观自然物象的认知所产生的一种心理现象，是客观物象与人之间的情感意识交映所产生的心灵形象。意象可以主观化地表现在场和不在场的事物，还能保留对事物存在的不同情绪记忆，这种心灵的感知产物可以准确地感知客观对象。

意象素描训练的目的有两个。其一是要培养人们采用写实、表现、抽象等不同的表现手法，创造出具有意象倾向和美感的视觉形式的能力。对这种能力的训练，既可以借用写生对象启发人的思维，也可以没有写生对象，允许人们自由运用自然形态、人工形态或纯粹的点、线、面、体作为造型元素，在画面上进行任意的创作练习，目的和意义在于让人们去感受不同形态在人的视觉上和心理上所引起的感觉并积累经验，研究如何用具象、抽象、意象的形态组合，视觉化地表现出心理与情感、认识与感受以及概念与构想等意识形态，从而培养人们具有意象的视觉化表达能力，进而形成图形创意能力。其二是培养学生将存储于记忆与想象中的单独的、分散的、互不联系的形体素材，组织成为一个有机整体的能力。对这种能力的训练，要求学生在进行形体组合时充分考虑形体之间的因果关系、逻辑关系，注意形体之间的衔接与转换、位置与大小、形体组合的合理流畅、单个形体的自身特性。

这种组合训练为艺术设计专业的平面图形创意和立体造型的设计等方面奠定了基础。通过意象素描训练和创作，培养人的创造性思维，增强艺术意识，完成素描设计从单纯的技能传授到观察力、想象力、创造性思维及创力的培养。

如图4-16所示。这幅几何体素描作品，与传统素描有相似的手法，只是经过对所表现事物的构成方式进行了调整，就使观看者的主观印象有了改变，

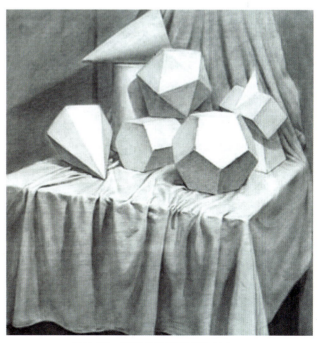

图4-16　意象化造型素描作品1

表现出设计素描的价值。

如图4-17所示，这幅几何体素描作品的线条痕迹要比图4-20明显，运用线条突出画面的质感，更画面更有传统绘画特色。

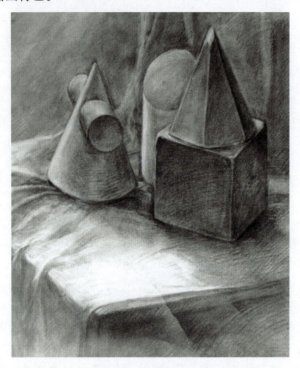

图4-17　意象化造型素描作品2

4.4　综合案例：毕加索的抽象素描作品赏析

毕加索是西班牙画家、雕塑家，是现代艺术的创始人，西方现代派绘画的主要代表。他崇尚立体主义，从许多的角度来描写对象物，将其置于同一个画面之中，以此来表达对象物最为完整的形象。物体的各个角度交错叠放造成了许多的垂直与平行的线条角度，散乱的阴影使立体主义的画面没有传统西方绘画的透视法造成的三维空间错觉。背景与画面的主题交互穿插，让立体主义的画面创造出一个二维空间的绘画特色。

分析：

30岁的毕加索在艺术历程上没有规律可循，从自然主义到表现主义，从古典主义到浪漫主义，然后又回到现实主义。从具象到抽象，来来去去。他反对一切束缚和宇宙间所有神圣的看法，只有绝对自由才适合他。如图4-18所示是毕加索30岁以后的一幅抽象类素描作品，正常的人物面部是呈左右对称的，而毕加索却打破这一惯例，依自己的想象力创作出左右极不对称、协调的人像，充分体现了自由不受拘束的特点。

第4章 形体构想的分类

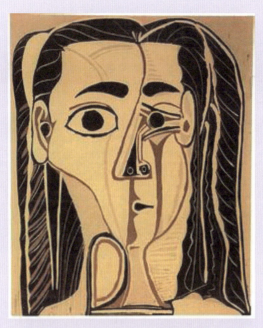

图4-18 毕加索的抽象素描作品

 本章小结

在观察和表现形体时，可以概括任何形体的外部结构特征和内部的结构特征。以几何形体的方式来观察和分析，简化形体，概括形体，表现形体，对形体有特别的整合的作用，对于提高形体的分析能力是非常关键的基础理论。本章主要介绍了素描中形体构想的分类，具体可以分为装饰化造型、抽象化造型、意象化造型，通过对本章内容的学习，可以帮助读者掌握素描中的具象与抽象，使读者在绘画创作中可以充分发挥自己的想象力，创作出更多更好的作品。

教 学 检 测

一、填空题

1. 艺术是意识形态，也是生产形态。任何艺术，它的本质特征是_____、_____意识形态；也是审美的、创造性的生产形态。

2. _____是一项极其综合的系统性行为，包含着与之相关的若干子系统。

3. 抽取是将一件可视，可触摸的事物进行几何简化，再将得出的形象进行_____、_____和装饰的方法。

二、选择题

1. 艺术创造的目的，主要是实现它的()，它要满足的是人们心灵的渴求和精神上的需要，它要唤醒的是人们超越美学贫困的自创力。

 A. 艺术价值　　　　　　　　B. 审美价值
 C. 文化价值　　　　　　　　D. 实用价值

2. 具象与抽象是()的，通常如此划分的主要原因是顺应了人们的阅读习惯，便于区分。

 A. 相对而言　　　　　　　　B. 绝对而言
 C. 对立　　　　　　　　　　D. 统一

3. 以下不属于抽取的方法的是()。

 A. 某一图片进行主动抽取　　B. 模仿
 C. 对景写生　　　　　　　　D. 运用几何曲线抽取其形

三、问答题

1. 简述装饰艺术的重要意义。
2. 简述具体与抽象之间的关系？
3. 简述抽取的方法？

第5章

设计素描在现代设计中的应用

学习目标

1. 学习快速的造型能力。
2. 学习素描的创新技术。
3. 掌握素描在平面设计中的应用。
4. 掌握素描在工业设计中的应用。
5. 掌握素描在环境艺术设计中的应用。
6. 掌握素描在影视动漫设计中的应用。

技能要点

结构素描　　造型语言

案例导入

《电钻》素描

物体在环境中会产生明暗两部分。素描是利用铅笔来表现不同灰度的色调。在产品设计的速写表现中,利用排线和块面的方式来表现不同灰度的色调是一种常用的方式。利用不同灰度的色调来表现产品的阴影,不仅能使效果图看起来具有立体感,还能更好地展现产品的形态。图5-1是一款刀具的产品设计手绘,就是用明暗面速写的方式展现了该款刀具的形态特征。

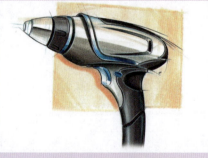

(a)

分析:

设计师将最能表现产品特征的面呈现出来。如图5-1所示的电钻手绘图,均表现出了产品的外形。图5-1(a)是以马克笔为工具,将电钻的质感、形态、色彩等细节表现得非常好。图5-1(b)则是以彩铅为工具,将电钻的外在形态利用简洁的线条表现出来。两者虽然工具不同,但都给观者一个非常适合了解产品的体与面,这一点在产品设计表现中非常关键。

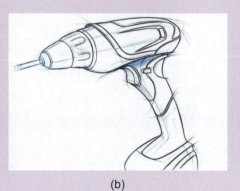

(b)

图5-1　电钻素描作品

5.1 设计素描在平面设计中的应用

素描是造型艺术的基础，也是设计的基础之一。平面设计素描就是要探索素描如何更好地与平面设计结合起来，为平面设计服务。平面设计素描对平面设计有十分重要的意义。

5.1.1 培养快速的造型能力

平面设计素描与传统的素描对造型的要求是一致的，但表现的形式与练习的方法却有所不同。工具可以是铅笔、炭笔、钢笔、毛笔、蜡笔等；纸张可以是不同材质、不同肌理、不同颜色。表现方法上可以涂、抹、擦、贴、烙、撕、涂鸦等。

拓展提高

不同的手法与工具会产生不同的视觉效果，往往会产生意想不到的视觉美感。在作画时，平面设计素描则需要练习者在很短的时间内，有目的有重点地去把握或者记录事物的特征。

要培养敏锐的观察能力和快速表现的能力就需要平时多观察，特别是要多画一些速写提高造型能力。把自己在生活中的经历与体验等记录下来，才能积累自己丰富的视觉语言提高视觉表达能力。

如图5-2所示，蔬菜是最常见的物体，因形状、种类不同，带给人们的直观感受也不同。作者通过练习描绘不同材质的物体，巩固素描设计的实际应用。

如图5-3所示，设计师描绘处于软物之上的饮食、叉子、盘子，带给人们不同的感受。经过不同材质物品描绘，反复练习，才能掌握设计素描的平面应用。

图5-2 蔬菜素描作品

图5-3 饮食素描作品

5.1.2 打破传统素描的束缚

在观察方法上也要打破以往传统素描的束缚。在作画时使用传统素描方式，往往是布置好光源，选好一个角度，固定一个位置，对一个形体进行观察写生。平面设计素描则要打破这种模式，在对物体的观察方法上要更加灵活，多视点、多角度、全方位地进行观察。如倾斜、倒置、包扎等多种形式随意摆放，甚至在移动中、剖析中、破碎中去理解、寻找、分析物体的内部结构特征。

在绘画时要组织画面，融入自己的思维观念，主动探索学习，准确把握事物之间的内部关系与结构、特征，再进一步对这种特征进行提炼，力求"标新立异"。因此，只有与众不同的视角，才会激发出意料之外、情理之中的创意。

如图5-4所示，设计师不局限于物品本身的性质，将水果变为器具。在相同的视角下看待事物，水果变成水壶的样式要观察仔细，在生活中，通过不同的角度观察、了解事物，才会绘制出不一样的事物状态。

5.1.3 提高造型能力

当你积累了较多的视觉素材，造型能力也有了很大提高的时候，就要对这些视觉元素进行加工、提炼，力争用最简单的形式来表达最感人的画面，并从美的侧面去表现形态的特征，以人的知觉和视觉规律表现形态的美感。这种提炼可以在画素描时参考实物进行创作，也可以在完成素描后，根据自己的设计要求进行加工。对自己素描作品进行的处理方式是传统素描与平面设计素描最大的差异。素描的目的是不一样的，处理的方式也不一样。

图5-4 水果类水壶素描作品

如图5-5所示，设计师将柔软的布面和硬朗的金属处理得非常好，体现出了布面之间的穿插关系，在细节上的处理也很生动，表现出物体本身的形态和处于这种倒置环境下放松的感觉，在整体的关系上做到了和谐统一。

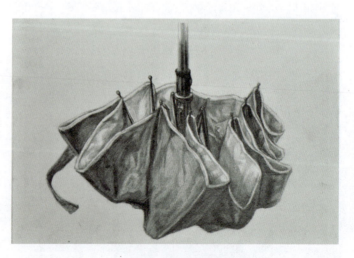

图5-5 雨伞素描作品

5.1.4 积累的视觉元素

平面设计素描不需要人们对自己平时积累的视觉元素进行有效的练习。只有把视觉元素储存在自己的大脑里面，在设计的时候才能淋漓尽致地发挥出来，表现自己的设计风格，传递自己的设计信息与理念。

如图5-6所示，设计师在处理不同物体的表现方法上有所不同，在不同的材质与主题印象之间找到了平衡点，从而进行绘制。

如图5-7所示，设计师使用简单的线条，通过明暗变化突出主体，在格调上简单明快，丰富画面的层次。

图5-6　多个物品素描作品

图5-7　订书器素描作品

5.2 设计素描在工业设计中的应用

5.2.1 工业设计素描

工业设计的素描，应该充分考虑为以后产品设计培养结构、形态的表现、创造而服务。学习素描的目的性要非常明确，开宗明义地突出规律性，淡化表现性、个性、生动性等绘画因素。经过认真的思索，总结素描的本质规律和针对性内容、方法，扬弃绘画素描的程序模式，改为线框分析——几何形体、静物组合写生训练——传统线条形态写实训练，即结构素描、明暗素描、质感素描的程序模式，大量增加工业品形态、机械形态的素描训练。

在学习时要加强与画法几何、机械制图、透视阴影等课的内在联系。这就要求从可视的几何线框模型结合石膏形体画起，把那些被遮挡的"看不见"的线、面、体方便地表现出来。所画的空间形体比例、结构应该明确，富有节奏、动势。运用透视学原理，着力训练整体把握的方法。这些课中的点、线、面相交及其投影规律、几何形体相贯及其规律、轴测图的绘制，都可以使人们更方便地研究各种形态组合，有利于人们熟练掌握交点、切线、中心线、结构线的运用，从而掌握复杂形态的产品设计素描。然后为了表现产品的明暗关系、色彩关系，必须结合感性和理性的分析方法来认识和表现产品，即在用线刻画的基础上加入一

些简单的明暗关系，如物体的光感、明暗色调的虚实、强弱变化等。

为了表现产品的市场性、创造性、功能合理性以及材料、造型、色彩、表面肌理等因素，需要设计师用有风格特点的三维空间实物形态表现出来。这就需要在其中加入表现材料质感和肌理效果的因素。

如图5-8所示，设计师绘制自行车的局部图，明暗对比，即颜色的深浅，不仅使画面的层次感增强，也突出材质的质感。

如图5-9所示，设计师分解摄像机进行绘制，这样可以强调体积之间的关系，用清晰的结构线来表现出物体的空间感。经过多个角度的素描，认识物体的形态关系，也让观者在视觉上了解它们之间的变化。

图5-8 自行车素描

图5-9 分解产品素描

拓展提高

为了与设计素描有效地结合起来，加入了产品设计速写这个环节。在产品设计中，为了把头脑中的各种各样的构想快捷、形象地表达出来，仅仅依靠设计素描绘制是不够的，同时还需要掌握快速表达的设计手法，即设计速写。

5.2.2 设计速写

设计速写是设计素描的延伸与拓展。所谓设计速写，是指在产品设计初期的策划阶段、造型设想阶段、造型研讨阶段和造型汇总阶段，为了展开和确认造型，用单线法、明暗法、着色法而绘制出的草图和效果图。具体可分为：单线速写、明暗速写、着色速写三类。

单线速写：通过大脑控制手指，准确地将意念中的图形用简易的线条绘制出来，对透视、比例等要有一定的把握。

明暗速写：在简单的手绘稿上加上产品外部形态、结构分析、功能说明、素描关系、产品尺度和简单色彩倾向等。

着色速写：从黑白明暗到彩色明暗的过渡，通过色彩来表现不同的材质或突出材料的特点。

通过大量的草图和效果图表现方法训练，从而提高手绘能力、表达能力、创意能力和审

美能力。

如图5-10所示,设计师运用简单的线条来速写。不同于用光影变化而产生体积感,灵活的线条运用,能够帮助人们认识人物的结构关系,给人最直观的感觉。

如图5-11所示,设计师借助光影明暗的变化,使画面产生结构关系。在这种环境中更能够认识到画面的体积感,光对物体所产生的影响直接地反映在了物体上,让人能够知道现实环境中光的影响。

如图5-12所示,设计师在对人物进行素描时,加入颜色来区分各部分之间的关系,因为加入了颜色,在表现能力上比单纯的明暗画面更加丰富,在对人物的认知上也有了一些深层次的理解。

图5-10　人物线条素描作品　　　图5-11　人物明暗变化素描作品　　　图5-12　人物彩色素描作品

5.2.3　产品设计素描造型

素描是一种正规的艺术创作,以单色线条不仅能表现客观世界中的事物,而且可以表达设计者思想、概念、态度、感情、幻想、象征甚至抽象形式。它不像带色彩的绘画那样重视总体和彩色,而是非常注重结构和形式。

素描是最基本的绘画活动,在一个平面上留下一个笔迹,或是画一条线段,就会立即改变那个平面,给中性的表面注入活力。图形的介入将平面变成了虚拟的空间,将物质的现实变成了凭借想象力构成的虚构情景。纸面上的笔迹破坏了纸面的空虚,使平面初现生机,从一无所有中展现出潜在的维度。笔迹和平面共同参与对话,相互交换正与反,切换对象和基础的关系。

产品设计素描是产品造型设计的一种表达方式,也是一种贯穿在设计原创活动中最为基础的语言。它是一种贯穿在设计过程中始终常见的思维模式,也是设计师表达设计思想和创意的载体。

如图5-13所示，设计师绘制汽车平面素描，并利用粗细不同的笔绘制，使画面层次感更强。

如图5-14所示，设计师利用彩铅笔绘制摩托车，在产品素描设计中，深浅颜色的涂抹，使得产品造型更加突出。

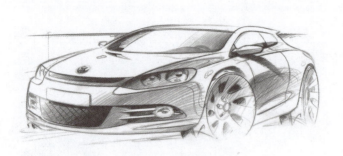

图5-13　汽车素描作品　　　　　　　　　图5-14　摩托车素描作品

产品设计素描的训练是形态、结构、技术的综合训练，是表现手段和设计思维的统一，这也是他的优越性所在。只有对设计物体的形态结构、材料充分认识和理解之后，才能快速、准确地表现他，并培养丰富的想象力以及创新性思维的能力。因此产品设计素描是认识形态、理解形态、表现形态的重要手段之一。

拓展提高

工业产品的设计过程是一个从无到有的创作过程，是脑力劳动与体力劳动并存的复杂过程。每一件产品既要满足人们的使用需求，又要满足人们的审美需求，这就要求设计师除了具备基本的设计理论之外，还要有科学、人文知识，还须具备三维造型思考和想象能力。

5.2.4　结构素描

产品设计表现中的结构素描是产品设计表现的基础形式。结构素描是以线为主，无明暗关系和光影变化的表现方法。就是利用素描的手法根据结构规律描绘物体，主要表现产品的结构。

如图5-15所示，设计师运用画笔绘制出产品的结构，流畅的线条清晰地展现出产品的造型结构。

图5-15　产品设计的结构素描作品

知识链接

结构素描,又称"形体素描"。这种素描的特点是以线条为主要表现手段,不施明暗,没有光影变化,而强调突出物象的结构特征。

接下来就讲一下结构素描的概要。

1. 结构素描中的线

在结构素描中,线是表现要素。以线绘制造型能够直接表现物象的结构本质特征,能够肯定地、清晰地表现出物象的比例和结构关系。并且能够表现出物象的虚实与明暗,使物象具有立体感。同时,还能表现出物象的不同质感,如柔软、坚硬、厚重等。

如图5-16所示,设计师使用粗细不同的线条表现锅的结构。离人的视觉越近的地方,线条越明显,离视线远的地方,线条逐渐微弱,这也符合人眼的观看习惯。

在结构素描中,线主要分为轴线、水平线、切线、垂线、剖线等。

(1) 结构对称轴线表示物体的中心和左右对称关系,用来突出物体在空间中的稳定感。

如图5-17所示,设计师在绘制静物时,将每个静物的中轴线绘制出来,这样可以使绘出来的物品左右对称,突出静物的稳定感。

(2) 水平线表示空间位置关系和形体转折关系,用来检查物体在空间的平行水平状态和它与画面的位置关系。

如图5-18所示,设计师在绘制立体图形等静物时,分别找到水平线,以此水平线为基准,使得绘制出来的所有陶罐之间都产生平衡感,并符合视觉习惯。

(3) 切线是指物体内部的构造关系,用来检查物体的稳定状态和空间的分割状态。

如图5-19所示,设计师绘制出每个物体的切线,使人们更直观地看到物体之间

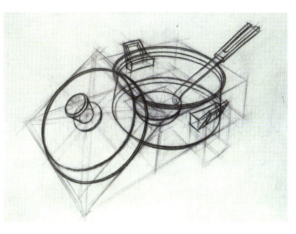

图5-16 锅结构素描

图5-17 静物结构素描中的轴线

的穿插关系，这对结构素描非常有用。

图5-18 结构素描中的水平线

图5-19 结构素描中的切线

(4) 垂线表示物体空间位置关系和竖直转折关系，用来检查物体的比例关系和垂直关系。

如图5-20所示，设计师绘制出产品的垂线，这样方便掌握产品的高、低、大、小等体积比例。

(5) 剖线表示物体空间的深度和厚度的关系，用来分析物体结构的造型与表面形成的复杂造型关系。

如图5-21所示，设计师在绘制水龙头时，将水龙头的剖线也绘制出来，这样使得水龙头的各部分细节更加清晰地展现出来，便于人们更清楚地了解产品的造型结构。

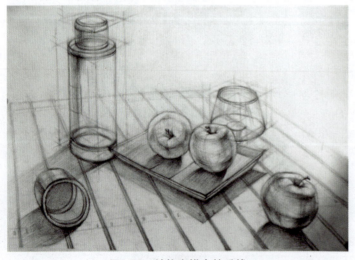

图5-20 结构素描中的垂线

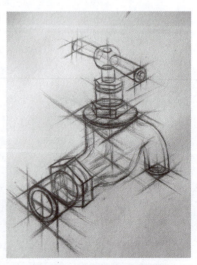

图5-21 结构素描中的剖线

2. 结构素描中的结构线

结构素描中的结构线分为内结构线和外结构线。许多物体除了表面的结构之外还有内在的结构。因此,在结构素描中,我们有必要将内外结构都表现出来。

> **拓展阅读**
>
> 在线条的虚实处理上,要充分考虑内外结构线的不同:外结构线应重且实,内结构线要轻且虚。

结构素描中的结构线还分为主结构线和次结构线。较于内外结构线,主次结构线要复杂一些。如果仅画一个物体,主结构线就是外结构线,次结构线就是内结构线。但如果画一组物体,主次结构的关系就相对比较复杂。因为,不仅要表现出物体的内外结构,还要照顾到组合物体的层次和空间关系。

如图5-22所示,设计师在绘制台灯时,不仅绘制出外形轮廓,还将台灯的内部构造的主、次线也绘制出来,不但有助于帮助读者掌握台灯的比例大小,而且也利于观者观看其内部构造。

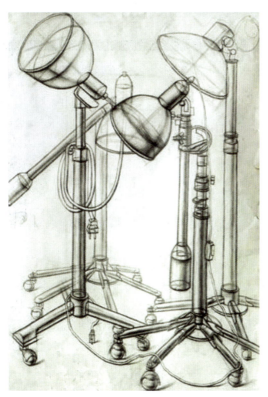

图5-22　结构素描中的主次结构线

结构素描的基本画法(以音响设备写生为例,如图5-23所示)主要分以下四步。

第一步:观察物象,找出透视关系和基本比例。在反复的比较中确定基本形状。

第二步:运用透视原理,用轻一些的长、直线画出物体整体与局部的形体结构、形体透

视,并且反复检查调整。

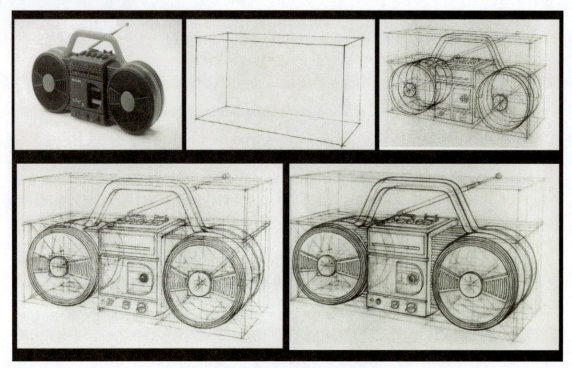

图5-23 结构素描的绘图步骤

第三步：采用推导造型的方法，分析结构，用线条准确地、深入地刻画物体的整体造型结构和空间结构关系，以及局部之间结构的组合关系。

第四步：进一步肯定物体结构关系和细节，注重内外、主次结构，要特别注意线条轻重缓急的变化处理。

5.2.5 产品设计素描与绘画素描的区别

作为基础训练，产品设计素描与纯艺术绘画素描之间的区别在于以下几点。

1. 两者的侧重点和目的不同

作为绘画基础的素描是为了培养优秀的造型能力，训练正确的观察能力，主要依据外形轮廓的二维比例将物体形态描绘出来。以构图合理、轮廓准确、明暗层次变化丰富、质感和空间感强、虚实处理微妙等要求为练习重点。对形态的理解和表达着重点是被描绘对象的外表形态。而产品设计素描是以比例尺度概念、形态组合、过渡规律、三维空间概念、形态的分析与理解为重点，其最终目的在于训练设计师用三维的思维去理解和表达对象。

如图5-24所示，设计师绘制人像素描，只需将人物的外形轮廓绘制出来即可，不必表现内部结构。

如图5-25所示，设计师在绘制产品设计素描图时，不仅绘制出外形轮廓，而且将其内部结构也用线条表现出来，这样可以使观者更清晰地观看产品的造型结构，这也是产品素描设计的重要表现。

图5-24 达·芬奇的素描作品

图5-25 产品设计的结构素描表现

2. 创作过程不同

纯艺术绘画素描是不受限制且有感而发的艺术创作活动，画者的主观感受起决定性作用。而产品设计素描则是按某个产品设计的总体要求进行的设计创意表达，它是感性与理性相结合的表现形式，目的在于表现或制造新的产品，具有商业和实用的价值。

如图5-26所示，这幅艺术设计素描，设计师根据所见环境配合自己的想象而绘制，创作过程趋于形式美。

如图5-27所示，这幅产品设计素描，重点表现产品的功能以及外形，是设计师根据产品的功能而设计的，商业用途广泛。

图5-26 艺术素描

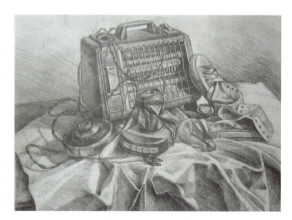

图5-27 产品设计的结构素描

3. 创作目的不同

纯艺术绘画素描对结构的注意是为了更好地画素描，而产品设计素描是为了更深入地理解产品结构。

如图5-28所示的产品设计素描，它与纯艺术素描不同，是为了更好地展现产品的外观造型、功能以及产品的实用性。

图5-28　产品设计的结构素描

总之，人们需要明白产品设计素描的观察方法和思维方式，内部结构决定外部发展。产品设计素描的观察是对自然形式的本质，即结构的有意识观察。当认识到物体的外在形式与内在结构的有机联系时，就可以从物体在空间中的各个角度体会他们的形状，对物体的形式就有了进一步的感受，并因此产生审美感应和严谨的理性分析。

5.3　设计素描在服装设计中的应用

5.3.1　设计素描的服装学科

随着现代设计的发展，适应设计艺术学科需要的"设计素描"应运而生，为设计艺术的造型基础训练带来了勃勃生机，成为设计艺术领域重要的造型基础。服装设计是美化装饰人体，表现人的个性与气质的一种手段。

> **知识链接**
>
> 服装绘画是表达设计者思想的绘画，而素描功底的高低直接影响绘画质量。试想，一个连人体结构都不熟悉、不会画的人，设计出的衣服能"穿"吗？故素描在服装设计中显得十分重要。

如图5-29所示，设计师绘制的服饰，精密的线条使画面生动而富有韵味。如图5-30所示，设计师运用简约的线条和生动的人物形象带给人灵动的感受，人物动态和服饰的感觉处

理得非常有神韵，使人更能体会到设计师想要表达的情感。

图5-29　服饰素描作品1

图5-30　服饰素描作品2

5.3.2　服装设计素描的阶段

素描是服装设计专业的基础学科。若能将素描灵活应用于服装设计绘画之中，将会对服装设计非常有帮助。服装专业设计师，要具有一定的服装设计体验或经验。在学习中，自己能不断思考进行创意设计。笔者根据实践体会，结合相关资料，粗浅地认为素描素质教育应从以下几个阶段有针对性地进行。

第一阶段，人们可以将形态各异、材质不同的器皿任意摆放在同一平面上，要求在静物对话中想象它们因彼此的不同而发生了一系列的关系。人们会自然而然地分析静物各自的特点，创造性地将这些物品有机地组合在一起，要求画面构图要有变化、有新意、多样统一、均衡和谐、透视正确，以线的虚实变化表现出形体的内外部重构关系以及重叠关系。这种训练提高了绘画的主观能动性。表达了不同质感物体的个性，还为整个画面增添了活力。

如图5-31所示。设计师通过观察生活中物体间的形态、关系，使其学会了元素变化和表现手法。

第二阶段，与服装设计最紧密相

图5-31　服饰素描作品3

连的是人物素描,所以为启发想象力,应多多观看各类型的动态表演,边看边速写,记录感受最深的表情或动作,培养出立刻捕捉动态的能力,在设计服装时,才能立体考虑问题。服装在不同场合,不同心情下穿戴,能衬托出人物的不同气质。

如图5-32所示,设计师通过各种方式体现人们在各种不同的时间、地点、心情下应穿着的服饰,然后通过自己的想象、灵感、艺术、意义,用素描的方式表现出来。

第三阶段,创新是一种源于对感知把握到原形潜在变异的洞悉,通过素描过程的造型演变,创造出具有深层意义的新的形象。为了充分地达到对自然世界多元的、多层次的本质认识,应广泛地发掘和获得富于创意的设计思路,我们还可以通过物象各种性质的观察、分析、联想引发出不同性质的创意设计表现。例如:从自然物体的结构的各种性质中引出线条意象的变化;从形体是有机的同时又是可分的性质中引出有机构成的变化;从物质的肌理特征中引出纹理组织的变化。

如图5-33所示,设计师要从事物之间找到更深层次的联系,体会在不断延伸的环境下,事物发生的变化。探究多种多样的表现形式,从而引发出更多的创意,绘制出更精品、更优美的服饰。

上述几个阶段的学习可以打开创意思维,从静物、人物、风景素描上训练观察的方法,注重服装和人物结合后的形象感受。在此应特别强调思维的推理性、逻辑性和有序性。这种符合设计需要的思维方式及造型思路,不仅能够使素描造型严谨、规范,而且还能大大拓宽其造型的表现力。

素描画法的服装画,首先要研究人体的构造,明白人体内在结构关系与外观形式的整体感,从而对服装画进行认识与创造,体现了科学与美术、技术与艺术的完美统一。而画法基本上是以线画面为手段,以表现形体、结构、明暗、空间、质感为目的的一种画法。

图5-32　服饰素描作品4

图5-33　服饰素描作品5

表现素描是表现主义绘画的延伸，以突出、集中表现事物的本质特征为主要内容。例如在服装画绘画中常表现为形式的扭曲和夸张、色彩的强烈和主观，有很强的视觉冲击力。服装画运用这种画法可以通过对服装的典型选择进行、集中与概括，使表现的效果图引起人们的情绪共鸣，使服装更加生动。

> **知识链接**
>
> 服装效果图首先是为了适应人们物质生活的需要，然后才是满足精神生活的需要。表现的内容主要是以实用为目的的可视形象。中国有非常悠久与优美的文化资产，足以为创造自我的设计风格提供丰沛素材，属于中华特色的美将会是中国设计与竞争力最大的内涵。

5.4 设计素描在影视动漫设计中的应用

5.4.1 影视动漫素描

所谓设计素描的理念是靠一定的素描造型理论知识和大量的实践来支撑的，是经验的积累和艺术修养的升华。写实素描是设计素描的基础，设计素描是写实素描的发展和变化。应该说，设计素描是探讨和利用造型元素的构造表现原理来发掘人的理性思维和创造性思维的方法。

随着影视动漫的不断发展，素描在影视动漫中起着越来越重要的作用。动漫素描是素描的一种，但与一般素描不同。动漫素描画的不光是瓶子、家具和水果等事物，还可以是动漫人物。

如图5-34所示，设计师注重人物造型细节描绘的理念，在动态和神态上都得到了很好的表现。人物的神态、恐龙飞行状态都为营造环境起到了作用。这也是设计师用素描形式展示出的人物以及周围环境清晰的线条轮廓。

5.4.2 学习动漫素描

以全新的思维方式研究、理解、认识事物并赋予联想。通过素描的线条、肌理、明暗、空间结构的表现，不仅塑造了对象，

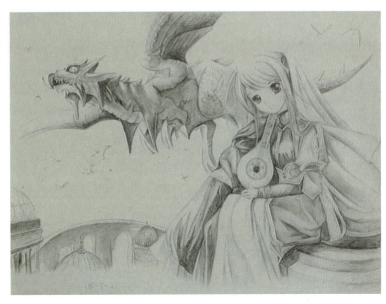

图5-34 动漫人物素描作品1

而且通过形象的联想、夸张、变形和构图，选择画面主导形象和自由驾驭画面的能力，使画面形成一种具有节奏、韵律、秩序、构成的效果。还需从物体的二维图形到三维立体结构的认识，对物体进行归纳、剖析、置换、创造性地经营画面。从设计画面到注入全新的创作理念，对物体进行重新组合，合理安排画面，拓展视觉经验的过程，是一个自我提高的过程。脱离写生对象来组织画面，还可以对物体进行创造，在绘画表现中采用与常规相悖的手法，以各种材料混合或借用自然肌理的效果，激发我们的创造力，拓展思维空间。

如图5-35所示，设计师的表现手法更随意，在画的结构上经过设计达到了极好的视觉效果。一个简洁的绘画作品，将人物的表情、神态生动地展现出来。

图5-35　动漫人物素描作品2

设计素描是现代设计艺术类专业的基础造型课程，是设计造型能力和徒手绘制能力，以及创新意识的培养和训练。表达设计创意、收集设计素材、交流设计方案的基本技巧和表现语言，是设计师必备的专业性基本功。

绘画素描主要以单色线条和明暗来塑造物体形象，以训练观察和表达物象的形体结构、基本动态、质量感和明暗关系为目的，研究和掌握造型的基本规律。设计素描主要以设计活动为目标，沿用素描造型规律和设计艺术所需的结构、空间、创意等表现而完成的单色绘画。

5.5 综合案例：婴儿车素描

产品设计素描的表达技法是工业设计专业的基础训练课程，对培养设计师的思维能力、手、眼协调能力、快速的表达能力，丰富的立体想象能力有非常重要的作用。同时，还能够使设计师不但注重各种技法的掌握，更重要的是通过训练培养对事物分析、理解、创新和不断积累经验的好习惯，为成为一名优秀的产品设计师奠定坚实的基础。

分析：

如图5-36所示。作为婴儿车的案例，很好地诠释了用简单的素描表现产品的外观造型。设计师从整体到细节都通过手绘来完成，在一张图纸中，将这款手推车的外形、构造、器件之间的衔接等各方面表现得非常到位。

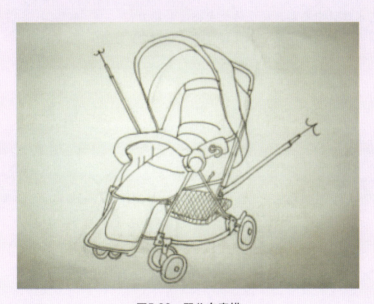

图5-36　婴儿车素描

本章主要介绍素描的应用范围。素描可以表现客观事物，也可以表达思想、情感、观念。经过训练，素描可以为任何形式的艺术服务，它是一切造型艺术的基础。通过对本章节的学习，读者应认识素描在不同行业之中的广泛应用。

教 学 检 测

一、填空题
1. 素描是_____的基础,也是设计的基础之一。
2. 工业设计的素描,应该充分考虑为以后产品设计_____、_____、_____。
3. _____是多种学科知识汇集的一个综合性学科。

二、选择题
1. 素描工具有(　　)。
 A. 铅笔　　　　　　　　B. 炭笔
 C. 钢笔　　　　　　　　D. 毛笔
2. 素描艺术可以应用到(　　)中。
 A. 工业设计　　　　　　B. 环境艺术
 C. 影视动漫　　　　　　D. 平面设计

三、问答题
1. 在现代艺术设计中要怎么提高传统素描造型能力?
2. 怎样才能具备一定的审美意识及设计意识和理念?
3. 该如何形成创造性表现意识和思维理念?

第6章

色彩的基本原理

设计素描与色彩

学习目标

1. 重点掌握色彩的属性。
2. 了解色彩的物理性质,色立体以及色彩体系的应用。
3. 掌握色彩的混合原理,区分加法混合与减法混合。

技能要点

色彩的基本原理　　色彩的混合原理

案例导入

美人图上的色彩搭配

美人图的绘制,与化妆有相通之处,运用绘画的手段在一个平面的纸上体现立体的五官轮廓,通过创作者对审美的理解运用,与素描色彩知识相结合,创作出的艺术作品。它是由一个从审美认识到艺术构思再转变到艺术创作的复杂过程。

要想画好一幅美人图,首先要在脑海里有一个构思,想给欣赏者传达一种什么样的视觉感受,是高贵端庄的?贤淑文静的?还是活泼俏丽的美人?有了这种想法后再考虑用什么样的色彩和服饰风格,能更好地描绘出心目中的美人图。

如图6-1所示,设计师确定要绘制可爱的少女,先要确定主色以粉嫩为主,面积最大的色块确定设计风格的颜色。面部细节、妆容颜色都选择好色调进行搭配,加强画面层次感,这样能够增加整个画面的立体感。少女的头发选用了黑色,略带黄色,使得头发的纹理更加清晰。耳旁的花朵选用橘红色绘制,是为了与整个画面的色调相一致。

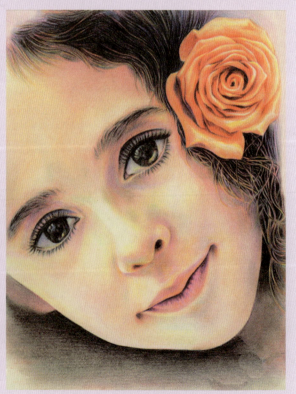

图6-1　少女肖像素描色彩搭配

6.1 色彩产生的原理

色彩从根本上说是光的一种表现形式。不同波长的光可以引起人眼不同的色彩感觉。因此，不同的光源便有不同的颜色，而受光体则根据对光的吸收和反射能力呈现千差万别的颜色。由此引发出色彩学的一系列问题：颜色的分类(彩色与非彩色)，特性(色相、纯度、明度)，混合(色光混合、色料混合、视觉混合)等。色彩学家总结了前人在这方面的研究成果，建立了相关的色彩理论和色彩系统。

6.1.1 光与色彩

人们日常生活中见到的物体大多是不发光的，但他们表现出不同的色彩。这一现象的形成有两个方面的原因，一是物体自身质地的不同，反射光线的能力有差异。二是光照的差别。

日常生活中看到的任何物体，都对色光具有有选择地吸收、反射或透射的本能。当白光照射到不同的物体上，由于物体固有的物理属性不同，一部分色光被吸收，另一部分色光被反射，就呈现出千差万别的物体色彩。夜晚，昏暗漆黑，形色难辨。白天，光芒耀目，色彩斑斓。青山、碧海、绿树、蓝天等形色入目皆借助于光。没有光便没有色彩，人们凭借光辨别物体的色彩形状(相貌)，获得对客观世界的认识。

如图6-2所示，设计师绘制风景，利用自然光作为主光源，展示周围的景色，不同的色彩使画面内容更加丰富，增强了层次感。

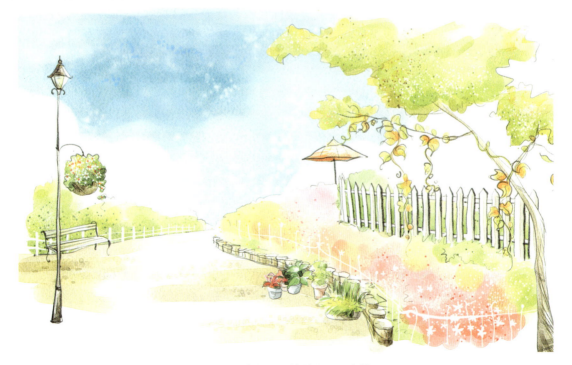

图6-2 自然光下的绘制风景素描

6.1.2 颜色的分类

1. 光源色

物体色与光源色的关系是非常密切的。当光源色与物体色配合使用得当，融合而又协调时，会增强物体属性的感觉及作品的表现力；而不恰当的使用，就会毁坏物象的形象及属性感觉。如用暖红色或橙色的光线照射肉类或熟食品，会使其显得新鲜和清香，引起食欲。如用冷蓝、绿色照射，则出现完全相反的效果，会使其变得如同发霉一样。光源色与物体色的科学配合与运用，在展示设计、装潢设计、广告摄影及环境艺术设计等领域有着重要作用和深远意义。

由各种光源发出的光，其光波的长短、强弱、比例性质的不同，形成了不同的色光，叫光源色。光源色是指光源本身的色彩。光的来源可以分为两大类：一是自然光，如日光，月光，荧光等。二是人造光，如灯光，火光，电焊光等。各种光都有各自的色彩特征。如阳光早晨、中午、傍晚的色彩各不相同，灯光中日光灯，电灯，霓虹灯，火光中炉火光烛光等的色彩都不一样。

2. 物体色(环境色)

在光的作用下，人们眼中所感知到的色彩，除了取决于投射光线的光谱成分和物体的吸收、反射、透射的色光外，还与视觉的接受、传递系统相关，光线、物体、视觉三者共同造就了一个色彩的世界，缺一不可。自然界的物体本身并不发光，但是，只有在光线的照射下才能呈现色彩。因此，物体的色彩是由物体对光线的吸收、反射、透射等作用决定的。同一物体在不同的光源下会呈现不同的色彩相貌。

物体间色彩的差异取决于光源以及物体表面吸收与反射光的能力。在全色光(日光)下白色物体反射日光的全部色光，黑色物体吸收日光中的全部色光，红色物体只反射日光中的红色光，黄色物体反射日光中的红色光和绿色光，蓝色物体只反射日光中的蓝色光。

3. 固有色

固有色是指在白天自然光照射下，不同的物体所反射的不同色光。也叫物体的表面色或物体色。各种物体"固有色"的差异还和光线照射的角度、物体本身的结构特点、表面状况及距离视点的位置有密切的关系。 固有色一般在间接光照射下比较明显，在直接光照射下就会减弱，在背光情况下会明显变暗。

4. 三原色

三色中的任何一色，都不能用另外两种原色混合产生，而其他色可由这三色按一定的比例混合出来，这三个独立的色称为三原色，如图6-3所示。

5. 三间色

间色就是三原色中任意两色相混合得到的第二次色，即橙、绿、紫。间色在视觉刺激的强度上相对三原色来说缓和了不少。属于较易搭配之色。间色尽管是二次色，但仍有很强的视觉冲击力，容易带来轻松、明快、愉悦的气氛。

图6-3 颜料三原色

6. 复色

用间色与另一种间色或间色与互补的原色配出来的颜色叫复色，也叫第三次色。其中也包括一种原色与黑色或灰色相调和所得到的带有色相的灰色。每种复色都包含着三原色，但每种复色所包含的原色成分各不相同，因而，在复色中呈现出千差万别的色相，这也是十二色相环，如图6-4所示。

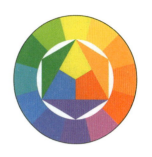

图6-4　伊登色相环

> **想一想**
>
> 在色相环中，相互呈180°角的两种颜色称为对比色。红蓝、红都是最典型的对比色。在画面中将绿色跟红色这两个最典型的对比色进行搭配时，强烈的色彩反差会带来明显的色对比效果。

6.2　色彩的基本属性

色彩的属性，通常是指色彩的三属性，即色彩的明度、纯度与色相。其实，还有一个不可忽视的在色彩基本属性中与三属性有着同样重要意义的属性，那就是色彩中的黑、白、灰。色彩属性是界定色彩感官识别的基础，灵活应用色彩属性变化是色彩设计的基础。素描设计中，不仅仅是黑白色调，还有彩色。多彩的色调，可以丰富画面内容，增强人们的观赏兴趣。下面介绍素描色彩中的基本属性。

6.2.1　有彩色和无彩色

我国古代把黑、白、玄(偏红的黑)称为色，把青、黄、赤称为彩，合称色彩。现代色彩学也把色彩分为两大类：有彩色和无彩色。

1. 有彩色系

有彩色系指可见光谱中的全部色彩。以红、橙、黄、绿、青、蓝、紫等颜色为基本色，有彩色的数量是巨大的。

2. 无彩色系

无彩色系是指黑白两色和由黑白两色混合而成的各种深浅不同的灰色。无彩色系按一定的变化规律可排列成一个由白渐变到浅灰、中灰、深灰到黑色的白灰黑系列。白灰黑系列变化，可用一条垂直轴来表示，上端为白，下端为黑，中间是黑白混合的各种过渡灰。纯白色是理想的完全反射的物体，其反射率相当高；纯黑色几乎是完全吸收的物体，其反射率极低；纯灰属于反射率只有75%以下与10%以上的混合颜色。实际上，在现实生活中并不存在纯白与纯黑的物体。美术颜料中的锌白和铅白充其量也只是接近纯白；煤黑、象牙黑也只是接近纯黑。

6.2.2 色彩的三要素

色彩的三要素是指色彩具有的色相、明度、纯度三种属性。三属性是界定色彩感官识别的基础,灵活应用三属性变化是色彩设计的基础。

1. 色相

色相指色彩的相貌,是区别色彩种类的名称,也是色彩最主要的特征。红、橙、黄、绿、青、蓝、紫七色光谱,就是七个不同的色相。从光学上讲,色相以波长来划分色光的相貌,可见色光因波长的不同给人眼以不同的色彩感觉,每一种波长的色光感觉就是一种色相。如果说明度是色彩的骨骼,色相就很像色彩外表的华美肌肤。色相体现着色彩外向的性格,是色彩的灵魂。在通常的情况下,色相以色彩的名称来体现,如大红色,淡红色,普蓝色等。

要明确色彩之间的关系和相互作用,最简单也是最易懂的形式就是色相环。在色彩理论中常用色环表示色相系列。光谱两端的红和紫结合起来,是色相系列呈循环的秩序。12色相环按光谱顺序排列为:红、橙红、橙黄、黄、黄绿、绿、绿蓝、蓝绿、蓝、蓝紫、紫、红紫。更加细致的色相环呈现着微妙而柔和的色相过渡。

在各色系统中如红色系中的深红、曙红、大红、朱红、玫瑰红等也都体现各自特定的色相,这几种红色之间的差别也属于色相差别。

"海边"素描赏析

如图6-5所示,这是在同一色相内的配色组合,是蓝色系中深蓝、湖蓝、浅蓝等的组合。同一色相的配色,色彩极易调和,但由于缺乏对比,容易产生单调感。因此,在配色时要注意加强各色彩之间的明度、纯度和色性的对比,使其在调和统一中求得明快对比的效果。人物的出现,仿佛打破了平静,给画面带来趣味感。

图6-5 海边素描

2. 明度

明度指色彩的明暗程度。色彩的明度和他表面色光的反射率有关。物体表面的光反射率越大,对视觉刺激的程度就越大,看上去就越亮,这一颜色的明度就越高。明度最亮的是白色,最暗的是黑色。色彩越靠近白,亮度越高;越靠近黑,亮度越低。色彩有自身所具有的

明度值，如黄色的明度值较高，蓝紫色明度较低。色彩也可以通过加减黑或白来调节明度。同一系统的色彩也有不同的明度关系，红色系列色中，粉红色明亮，紫红色暗；而不同的色系又可以有相同的明度，如橙色和蓝色色相不同，却可以有相同明度的橙色和蓝色；当颜色的色相相同时，更容易比较出它们的明度差。

明度具有单独存在的独立性，在色彩的结构中起着重要的作用。黑白摄影只用单一的明度色调来表达物像，色相、纯度若脱离了明度则无法完整呈现。红、橙、黄、绿、蓝、紫六种标准色相比较，他们的明度是有差异的。黄色明度最高，仅次于白色，紫色的明度最低，和黑色相近。如图6-6所示为不同色相色彩的明度、纯度比较效果以及数值表。

明度在三要素中具有较强的独立性，它可以不带任何色相的特征而通过黑白灰的关系单独呈现出来。色相与纯度则必须依赖一定的明暗才能显现。我们可以把这种抽象出来的明度关系看作色彩的骨骼，它是色彩结构的关键。如图6-7所示为色彩明度色阶图。

如图6-8所示，设计师利用彩色画笔绘制水果，还原水果本身的色彩。色彩的明亮程度也控制得适度，阴影采用黑色，依然与现实中的色调一致。

3. 纯度

纯度指颜色的鲜艳程度，又称彩度、饱和度、鲜艳度。不同的色相不仅明度不同，纯度也不相同。红色是纯度最高的色相，蓝绿色是纯度最低的色相。在观察中最纯的红色比最纯的蓝绿色看上去更加鲜艳。任何一种单纯的颜色，若与无彩色系黑白灰中任何一色混合即可降低它的纯度。色相除了拥有各自的最高纯度外，它们之间也有纯度高低之分。通常可以通过一个水平的直线纯度色阶表确定一种色相的纯度量的变化。在纯度色阶表的一端为该色相的最高纯度色，另一端是与该色相明度相等的无彩色灰色，

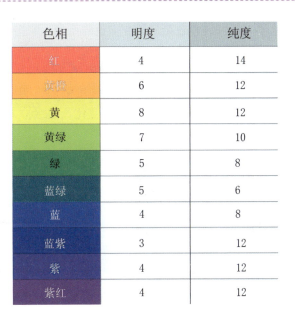

色相	明度	纯度
红	4	14
黄橙	6	12
黄	8	12
黄绿	7	10
绿	5	8
蓝绿	5	6
蓝	4	8
蓝紫	3	12
紫	4	12
紫红	4	12

图6-6　不同色相色彩的明度、纯度比较

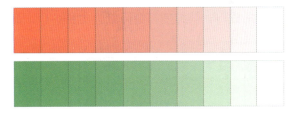

图6-7　色彩的明度色阶

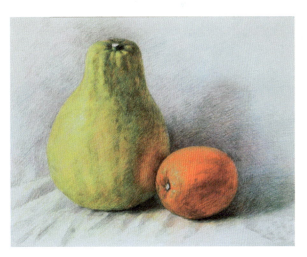

图6-8　水果素描

中间是从最高纯度色至最低纯度色的系列。即将各色等量加灰，使其渐渐变为纯灰。如图6-9所示为色彩的纯度色阶图。

单一的纯度色，混入白色，鲜艳度降低，明度提高；混入黑色，鲜艳度降低，明度变暗；混入明度相同的中性灰时，纯度降低，明度没有改变。纯度体现了色彩内向的性格。同一色相，即使纯度发生了细微的变化，也会立即带来色彩性格的变化。如图6-10所示为加白或加黑产生纯度变化的效果图。

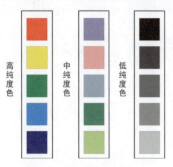

图6-9　色彩的纯度色阶

图6-10　加白或加黑产生纯度变化

明度高的颜色其纯度不一定就高，相反，明度弱的颜色其纯度不一定就低，在某一颜料中掺杂黑或白，其纯度都会降低，如图6-11、图6-12所示为明度高纯度低效果图，纯度高明度低效果图。

图6-11　明度高纯度低

图6-12　纯度高明度低

知识链接

任何色彩(色相)在纯度最高时都有特定的明度，如果明度变了纯度就会下降。高纯度的色相加白或加黑，降低了该色相的纯度，同时也提高或降低了该色相的明度。高纯度的色相加与之不同明度的灰色，降低了该色相的纯度，同时使明度向该灰色的明度靠拢。高纯度的色相如果与同明度的灰色混合，可构成同色相同明度不同纯度的序列。不同的色相不但明度不等，纯度也不相等。在人的视觉中所能感受的色彩范围内，绝大部分是非高纯度的色，也就是说，大量都是含灰的色，有了纯度的变化，才使色彩显得极其丰富。

6.3　色彩的表示体系

自然界中的色彩非常丰富，就是同色相也能感觉到色彩的很多差异。例如红色就可以看

出几十种、几百种甚至几千种，但能写出或描述出的红色却很少，如朱红、大红、深红、紫红、洋红、橘红色等。对色彩辨别的局限性，给实际生活和色彩的具体运用带来诸多不便。例如印刷中设计人员配色，得画一种小色样，每块色彩都要画一个方形的小色块，叫"色标"。

为了更全面更直观地运用和表述色彩，19世纪德国画家龙格将色彩的两大体系相结合，构成了球状的立体色相模型。随后，各式色立体得以逐步发展与完善。色立体是用三维立体的形式把色彩的明度、色相和纯度的关系全部得以呈现的色彩体系。现已有了科学的色彩表示体系，这一体系分为两大类别：一种是混色体系，一种是显色体系。混色体系是色光混合形成的色彩体系，具有代表性的是CIE(Commission International d'Edairage，国际照明学会)制定的表色系统。显色体系是根据感觉尺度分类排列表示物体表现色的体系，蒙赛尔色立体、日本色彩研究所(PCCS)色立体都是显色体系。

6.3.1　色彩的名称

色彩的名称指人们习惯使用的各种物象的固有色名。那些生活给予的经验色和形象色非常富有人情味，也更适应大众心理感受，在实际生活中广为人们所接受并使用。在绘画创作、艺术设计中也运用很广，并且绘画创作和艺术设计用的各类色彩大都以此来表示。自然界的色彩极其丰富，变化微妙，不可能科学和精确的列出色名，只能相对而言。现从惯用色名和一般色名两种类型对色彩名称进行归纳。

一般色名分为有彩色名和无彩色名两类，意为基本色加上特定的修饰语组成的色彩表示方式。有彩色名如：红、红橙、橙、黄橙、黄、黄绿、蓝、蓝紫、紫、红紫等；加有修饰语的有：碧绿的、橙香味、浅淡的、暗灰的、纯的、浑浊的、鲜艳的等。无彩色名，如亮灰、灰、暗灰、黑等。一般色名在美术创作和艺术设计中应用均较为广泛。

惯用的色名具体分类如下：

红色：有桃红、土红、曙红、玫瑰红、洋红、猩红等，三原色之一，属偏暖的色调。在可见光谱中红色光波最长，处于可见长波的极限附近，它容易引起注意、兴奋、激动、紧张、危险、恐怖等。人们习惯以红色为兴奋与欢乐的象征，使之在标志、旗帜、宣传等用色中占了首位，成为最有力的宣传色。若装饰商品便成为畅销的销售色。红色是一个有强烈而复杂的心理作用的色彩，一定要慎重使用。如图6-13所示，采用红色大胆地突出其特色。

如图6-13所示，苗家古镇、石桥、木屋、青石板古道，都是岁月的印记。图画体现出不受规矩约束的尝试和一种源于本性的情感和灵感。是贵州西部的贫寒山村的景色。

图6-13　苗家古镇

黄色：有柠檬黄、橘黄、鹅黄、土黄、藤黄等，三原色之一，属偏暖的色调。黄色光的光感最强，给人以光明、辉煌、轻快、纯净、丰硕、温暖、轻薄、颓废的印象。在自然界中，蜡梅、迎春、秋菊以至油茶花、向日葵等，都大量地呈现出美丽娇嫩的黄色。如图6-14所示高更的作品《阿利斯康的小路》，即以黄色调作为主色调。

秋收的五谷、水果，以其精美的黄色，在视觉上给人以美的享受。实际生活中，在相当长的历史时期，帝王与宗教传统均以辉煌的黄色作服饰；家具、宫殿与庙宇的色彩，都相应地加强了黄色，给人以崇高、智慧、神秘、华贵、威严和仁慈的感觉。但由于黄色有波长差不容易分辨，有轻薄、软弱等特点，黄色物体在黄色光照下有失色的现象，故植物呈灰黄色，常被看作病态，天色昏黄，便预示着风沙，冰雹或大雪，因而有象征酸涩，病态和反常的一面。

"阿利斯康的小路"油画案例赏析

在1888年秋天的两个月中，保罗·高更前往法国南部与凡·高一起进行名为"南方工作室"的意识形态及艺术实验，图6-14展示了阿利斯康中央大道的壮观景色。

分析：
如图6-14所示，《阿利斯康的小路》创作于1888年，展示了凡·高作品所有的优秀特质：丰富而热情的亮橘色、红色、黄色与冷酷的天蓝色形成对比，浓烈涂满的表面和富有表现力的情绪。

图6-14　阿利斯康的小路

蓝色：有天蓝、湖蓝、钴蓝、紫罗兰、孔雀蓝、海军蓝等，三原色之一，属偏冷的色调。

在可见光谱中，蓝色光的波长短于绿色光，而比紫色光略长，穿透空气时形成的折射角度大，在空气中辐射的直线距离短。每天早上与傍晚，太阳的光线必须穿越比中午厚三倍的大气层才能到达地面，其中蓝紫光早已折射消耗，能达到地面的只是红黄光，所以早晚能看见的太阳是红黄色的。只有在高山、远山、地平线附近，才是蓝色的。它在视网膜上成像的位置最浅。如果红橙色被看作前进色时，那么蓝色就应是后退的远渐色。蓝色的所在，往往是人类所知甚少的地方，如宇宙和深海。古代的人认为那是天神水怪的住所，令人感到神秘莫测；现代的人把它作为科学探讨的领域。因此蓝色就成为现代科学的象征色。它给人以冷静、沉思、智慧和征服自然的力量，同时具有深远、纯洁、悲痛、压抑等感觉。现代装潢设计中，蓝与白不能引起食欲而只能表示寒冷，成为冷冻食品的标志色。

"睡莲"案例赏析

如图6-15所示，"睡莲"组画的作者是法国画家、印象派代表人物和创始人之一的克劳德·莫奈。在莫奈的《睡莲》中，与其说他是用色彩表现大自然的水中睡莲，不如说他是用水中睡莲表现大自然的色彩。

分析：

如图6-15所示，莫奈在《睡莲》的画中竭尽全力描绘水的一切魅力。水照见了世界上一切可能有的色彩。画面的水呈浅蓝色，有时像金的溶液，在那变化莫测的绿色水面上，反映着天空和池塘岸边以及在这些倒影上盛开着清淡明亮的睡莲。在这些画里存在着一种内在的美，它兼备了造型和理想，使他的画更接近音乐和诗歌。

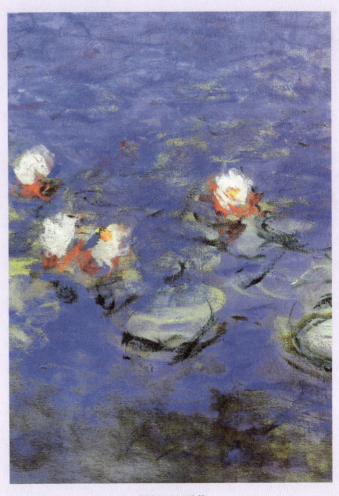

图6-15 睡莲

绿色：有苹果绿、草绿、橄榄绿等，三间色之一，属偏冷的色调。太阳投射到地球的光线中绿色光占50%以上，由于绿色光在可见光谱中波长恰居中位，色光的感应处于"中庸之道"，因此，人的视觉对绿色光波长的微差分辨能力最强，也最能适应绿色光的刺激。所以人们把绿色作为和平的象征，生命的象征。

在自然界中，植物大多呈绿色，人们称绿色为生命之色，并把它作为农业、林业、畜牧业的象征色。由于绿色体的生物和其他生物一样，具有诞生、发育、成长、成熟、衰老到死亡的过程，这就使绿色出现各个不同阶段的变化，因此黄绿、嫩绿、淡绿就象征着春天和作物稚嫩、生长、青春与旺盛的生命力；艳绿、盛绿、浓绿，象征着夏天和作物茂盛、健壮与成熟；灰绿、土绿、褐绿便意味着秋冬和农作物的成熟、衰老。

如图6-16所示的是绿色的风景素描，设计师选用绿色为主色调。沁人心脾的林荫小道，在平坦的浅绿色草地上，横亘着细细的小路，路旁一排排整齐的各种绿色植物，形成了一道道亮丽的风景，微风吹过，宛如一条条流动的绿色河流，绿的让人舒坦，绿的让人心醉。

橙色：有金色、橘色等，三间色之一，属偏暖的色调。橙色通常又称橘黄或橘色。在自然环境中，橙柚、玉米、鲜花果实，霞光、灯彩，都有丰富的橙色。因其具有明亮、华丽、健康、兴奋、温暖、欢乐、辉煌、渴望、跃动、成熟、向上，以及容易动人的色感，所以女性常喜以此色作为装饰色。

如图6-17所示，这是一幅墙画素描，画面中的色彩鲜艳亮丽。以橙色为主色调，各物之间的色调深浅不一，相互搭配。

紫色：三间色之一，属偏冷的色调。在可见光谱中，紫色光的波最短。尤其是看不见的紫外线更是如此。因此，眼睛对紫色光的细微变化的分辨力很弱，容易引起疲劳。紫色给人以高贵、优越、幽雅、庄严、神秘、流动等感觉。灰暗的紫色具有伤痛、疾病的印象，容易造成心理上的忧郁、痛苦和不安。紫色还具有表现苦、毒与恐怖的功能。但是，明亮的紫色好像天上的霞光、原野上的鲜花、情人的眼睛、动人心神，使人感到美好，因而常用来象征男女间的爱情。

如图6-18所示，小马踏着飞毯飞行着，背景的天空为紫色。鲜亮的紫色，使画面显得安静，又有意境感。地面上高低起伏的山峰像是人生一样，有高有低。但是，请不忘记人的那份信心，总会找到光明。

黑色：有象牙黑、煤黑等，无彩色系，黑色属于中性色。从消极方面来讲，黑色给人以阴森、恐怖、烦恼、忧伤、消极、沉睡、悲痛，甚至死亡等感觉，会让人产生失去方向的失落的情绪。从积极方面来讲，黑色使人感到安静、深思、坚持、准备、严肃、庄重、坚毅的气氛。在两两倾向之间，黑色还具有使人捉摸不定、阴谋、耐脏、掩盖污染的印象，黑色可能引起欲念，也可能产生明快、清新、干净的印象。但是，黑色与其他色彩组合时，属于极好的衬托色，可以充分显示其他色的光感色感与分量感。

如图6-19所示，素描中的主体花朵为彩色，但是背景的底色为暗色，黑、蓝相配，从而衬托出了主体花朵。

白色：有月白、乳白色、石膏白、锌钛白等，无彩色系，属中性色。白色是全部可见光均匀混合而成的，称为全色光，是光明的象征色。白色明亮、干净、畅快、朴素、雅致与贞洁。但它没有强烈的个性，不能引起味觉的联想，给人以纯洁、轻盈、单薄、哀伤等感觉。在素描中，白色常与其他色彩相互搭配，否则，只是一片白色的素描作品会显得死板，没生趣。

图6-16　绿色风景素描

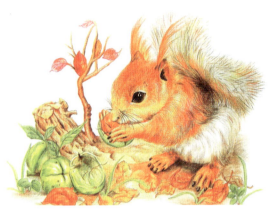

图6-17　墙画素描

图6-18　小马飞行素描

　　如图6-20所示的荷花素描。虽然没有复杂的色彩搭配，但是，白色背景、粉红色花瓣、绿色藕芯、黄色藕穗结合在一起，构成花的整体，花瓣的色调也是粉白相间，明暗过渡，提高了素描作品的层次效果。设计师选用单调的白色背景，是要表达出荷花出淤泥而不染的特性。

图6-19　幽兰素描

图6-20　荷花素描

灰色：无彩色系，属中性色。从光学上看，灰色居于白色与黑色之间，是中等明度，属无彩度及低彩度的色彩。从生理上看，它对眼睛的刺激适中，既不眩目，也不暗淡，属于视觉最不容易感到疲劳的色。因此，视觉以及心理对它的反应平淡、乏味，甚至沉闷、寂寞、颓废，具有抑制情绪的作用。在素描中，灰色也是常用色系，在人像、风景、动物、植物等不同题材中均可以采用。

如图6-21所示，设计师选用灰色系作为船只素描的主色调，主要是为强调船的破旧程度，展现出船经历过多次航行，经受了岁月的考验，慢慢退去它原有的色彩，变得破旧而又有故事性。

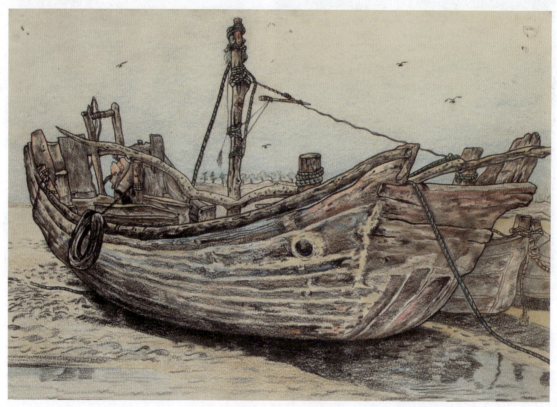

图6-21　船只素描

知识链接

在生活中，灰色与含灰色数量极大，变化极丰富，凡是颓废的、旧的、衰败、枯萎的都会以灰色表示，以示心理反应。但灰色是复杂的色，漂亮的灰色常常要优质原料精心配制才能生产出来，而且需要有较高文化艺术知识与审美能力的人，才乐于欣赏。因此，灰色也能给人以高雅、精致、含蓄、耐人寻味的印象。

6.3.2 牛顿色相环

为了在素描设计中更方便地运用色彩，必须将色彩按照一定的规律和秩序排列起来。在1666年，英国科学家牛顿通过三棱镜折射，得到色光谱，从红开始，依次相接的是橙、黄、绿、青、蓝、紫七色。当牛顿把太阳光分解以后的光带首尾相接，红、橙、黄、绿、蓝、紫六色(青、蓝概括成一色)依次排列成环状，这个色相环中便包含着原色、间色、邻近色、对比色、互补色等多种色彩关系，即为六色色相环，也称牛顿色环。牛顿色相环为表色体系的建立奠定了理论基础，并逐步发展成10色色相环，如图6-22所示；12色色相环，如图6-23所示；20色色相环，如图6-24所示；24色色相环，如图6-25所示。这是较为科学的早期表示方法。

图6-22　十二色色相环

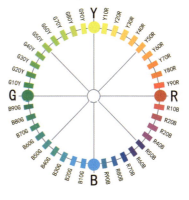

图6-23　自然色彩体系色相环

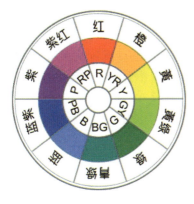

图6-24　十色色相环

图6-25　二十四色相环

6.3.3 色立体

牛顿色环的发明虽然建立了色彩与色相关系上的表示方法，但是色彩的基本属性还有明度与纯度，二维的平面是无法表达三个因素的。色立体就是借助于三维空间的模式来表示色相、明度、纯度关系的一种表示方法。色立体是一个假设的立体色彩模型，理想状态的色立体像一个地球仪。如图6-26所示，在这个模型里，整个球体从内核到表面就是这个色彩系统所有的色彩：球的中心是一条自上而下变化的灰度色彩中心轴，靠北极(上方)的一端是白

色，靠南极(下方)的一端是黑色，用来表示色彩的明度。其他彩色的明度与中心轴的变化相一致，越往北极的颜色明度越高，到达北极点就是纯白色；越往南极的颜色明度越低，到达南极点就是纯黑色。最纯的颜色都附着在球的赤道表面，沿赤道做圆周运动，表示色彩的色相变化。从球的表面向中心轴的水平方向运动，表示色彩的饱和度(彩度)变化。

主要的三种色立体是：美国画家孟塞尔的孟塞尔色立体；奥斯特华德色立体；日本色彩研究会色立体。

1. 孟塞尔色立体

孟塞尔(Alhert H_Munsell)是美国色彩学家、美术教育家。他创立的孟塞尔颜色系，用三维空间的近似球状的模型，把色彩的色相、明度、纯度这三种视觉特征全部表示出来。其早在1905年就出版了《孟塞尔颜色图谱》，后经美国国家标准局、光学学会反复修订并出版了《孟塞尔颜色图册》。孟塞尔显色系统着重研究颜色的分类与标定、色彩的逻辑心理与视觉特征等，为经典艺术色彩学奠定了基础，也是数字色彩理论参照的重要内容。孟氏色立体的中心轴无彩色系从白到黑分为11个等级，其色相环主要由10个色相组成：红(R)、黄(Y)、绿(G)、蓝(B)、紫(P)以及它们相互的间色黄红(YR)、绿黄(GY)、蓝绿(BG)、紫蓝(PB)、红紫(RP)。R与RP间为RP+R，RP与P间为P+RP，P与PB间为PB+P，PB与B间为B+PB，B与BG间为BG+B，BG与G间为G+BG，G与GY间为GY+G，GY与Y间为Y+GY，Y与YR间为YR+Y，YR与R间为R+YR。为了作更细的划分，每个色相又分成10个等级。每5种主要色相和中间色相的等级定为5，每种色相都分出2.5、5、7.5、10四个色阶。全图册共分40个色相。

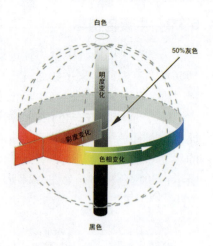

图6-26　色立体模型示意图

孟塞尔色立体的中心轴由无彩色系构成，并以此作为色彩系各色的明度标尺，以黑为0级，白为10级，共分为11个等级，中心轴的顶端为白色，中心轴的底端为黑色。由于孟塞尔色立体中各纯色相的明度值及纯度值高低不一，因此其色立体的外形呈凹凸起伏的不规则状球体，被人们俗称为"色树"，如图6-27所示。

孟塞尔色相环以红(R)、黄(Y)、绿(G)、蓝(B)、紫(P)共五个基本色相组成，在邻近的色相之间再插入中间色黄红(YR)、黄绿(YG)、蓝绿(BG)、蓝紫(BP)、红紫(RP)，构成10个主要色相，每个色相又分成10个等级，形成100个色相刻度的色相环，其中以第5级为该色的代表色，如图6-28所示。

2. 奥斯特华德色立体

奥斯特华德是德国化学家。在1921年，奥斯特华德出版了《奥斯特华德色彩图示》一书，对色立体进行了讲述，后被称为奥氏色立体。他将各个明度从0.891-0.035分成8份，分别用a、c、e、g、i、l、n、p表示，每个字母分别含白量和黑量(他这种分法是以韦伯的比率为依据的)。以明暗系列为垂直中心轴，并以此作为三角形的一条边，其顶点为纯色，上端为明色，下端为暗色，位于三角中间部分为含灰色。各个色的比例为：纯色量+白+黑= 100%，如图6-29所示。

奥氏色立体的色相环由24色组成，如图6-30所示。色相环直径两端的色互为补色，以

黄、橙、红、紫、青紫(群青)、青(绿蓝)、绿(海绿)、黄绿(叶绿)为8个主色，各主色再分三等分组成24色相环，并用1～24的数字表示(图9)。每个色都有色相号/含白量/含黑量。如8ga表示：8号色(红色)，g是含白量，由表查得22；a是含黑量，查得是11，结论是浅红色。

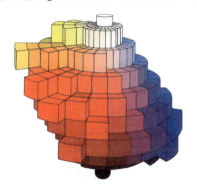 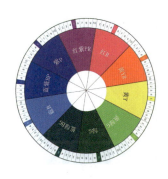

图6-27　孟塞尔色立体　　　　　　　　　图6-28　孟塞尔色相环

他将每片颜色订在一起，形成一个陀螺状的色立体。奥斯特华德色立体的中心轴也由无彩色系构成，自黑到白，共计8个明度段。

奥斯特华德色相环以黄、橙、红、紫、群青、绿蓝、海绿、叶绿为8个基本色相，每一个基本色相再分为三个色相，编成24色相环，其中以第2个色相为该色的代表色，如图6-31所示。

 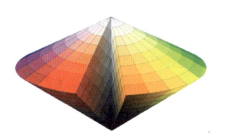 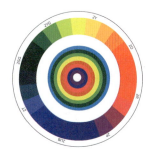

图6-29　奥斯特华德色三角　　图6-30　奥斯特瓦德色立体　　图6-31　奥斯特瓦德色相环

3. 日本色研配色体系

PCCS(Practical C0lor Cp—0rdinate-Svstem)简称日本色研配色体系，是日本色彩研究所于1964年发表的色立体的色彩设计应用体系。该体系吸收了蒙塞尔和奥斯特华德色彩体系的优点创立而成。该体系的色相环由24个色相组合，每一色前标有一个数字，如：1紫味红／2红／3黄味红／4红味橙／5橙等，如图6-32所示。为了保持色相环上的色相差均匀，经过直径两端的色相并非绝对补色。日本PCCS的色相环由24个色相组成。

日本色彩研究所色彩体系以红、橙、黄、绿、蓝、紫6个主要色相为基础，以等间隔、等视觉差距的比例调配出24色相环，每一色前标以数字序号，如1红、2红味橙、3橙红、4橙、5黄味橙……24紫味红。该色相环注重等差感觉，所以又被称为等差色相环。等差色相环上直径两端的色相非完全正确的补色关系。明度表示位于中心轴的无彩色明度系列，从白至黑共计11级。黑色定为10，白色定为20，其间为9级灰阶。纯度表示与孟氏色立体近似，但

纯度分割比例不同。红色为最高纯度色，纯度等级划分为9级。

日本色彩研究所色立体色彩表示法的最大特征就是加进了色调的概念。pccs表色立体将无彩色划分为5种色调：白w、浅灰ltgy、中灰mgy、暗灰dkgy、黑bk；将有彩色划分为12种色调：鲜的v、明的b、高的hb、强的s、深的dp、浅的lt、浊的d、暗的dk、粉的p、浅灰的ltg、灰的g、暗灰的dkg，如图6-33所示。

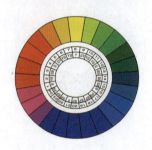
图6-32　PCCS色相环

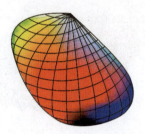
图6-33　PCCS色彩体系

4. 色立体的用途

(1)色立体相当于一本"配色字典"。每个人都有主观色调，在色彩使用上会局限于某个部分。色立体色谱为你提供了几乎全部色彩体系，它会帮助你丰富色彩词汇，开拓新的色彩思路。

(2)由于各种色彩在色立体中是按一定秩序排列的，色相秩序、纯度秩序、明度秩序都组织得非常严密。它标示着色彩的分类、对比、调和的一些规律。

(3)如果建立一个标准化的色立体谱，这对于色彩的使用和管理将带来很大的方便。只要知道某种色标号，就可在色谱中迅速而正确地找到它。但是色谱也具有若干不可避免的缺点。首先，色谱只能用自己的色料制作，但色料不仅受生产技术的限制，在理论上限制也很大，据色彩学家分析，还不可能用现有的色料印刷出所有的颜色来；其次，印刷的颜色也不可能长期保存不变色。在实用美术中，色立体只能作为配色的工具，科学的工具毕竟不能代替艺术创作。

6.3.4　混色系统

混色系统是以光学色彩为基础的色彩系统。它认为任何色彩都可以由一些基色(原色)混合而成。人们通常把红(R)、绿(G)、蓝(B)三种颜色定为三基色(或称三原色)。现代色度学是人们认识色彩的基础，它给色彩应用制定了国际通用的色彩标准。1931年，国际照明委员会(简称CIE)在剑桥举行的CIE第八次会议上，以CIE-RGB光谱三刺激值为基础，统一了"标准色度观察者光谱三刺激值"，确立了CIE 1931-XYZ系统，称之为"XYZ国际坐标制"，是一个基于光学色彩的混色系统，从而奠定了现代色度学的基础。

如图6-34所示，由x，y，z三基色作轴的xyz锥形空间是一个三维的颜色空间，它包含了所有的可见光色。这个三维的颜色空间从原点O开始延伸至第一象限(正的八分之一空间)，并以平滑曲线作为这个锥形的端面。从原点以射线贯穿这个锥体，射线上的任意两点表示的彩色光都具有相同的彩度和纯度，仅仅亮度不同。

每条从原点出发的射线与此平面的相交点就代表了其色度值——色相与纯度。把这个平面投影到(X、Y)平面，投影后在(X、Y)平面上得到的马蹄形区域就是CIE色度图，这就是目前国际通用的"CIE 1931 X、Y色度图"，简称"CIE 色度图"或"色品图"，如图6-35所示。马蹄形的CIE色度图，包含了可见光的全部色域。通过CIE色度图，我们可以测量任何颜色的波长和纯度；识别互补颜色；定义色彩域，以显示叠加颜色的效果；还可以用CIE色度图比较各种显示器、胶卷、印刷、打印机或其他硬拷贝设备的颜色范围。CIE色度图是一个二维空间，它只反映了颜色的色相和纯度，没有亮度因素。

图6-34　CIE 三维颜色空间

图6-35　CIE、XYZ 系色度坐标

想一想

CIE色彩也是计算机图形学的颜色基础。到目前为止，计算机图形学对颜色的讨论集中在通过红、绿、蓝三色混合而产生的机制上。它所使用的色彩理论就是源于CIE 1931－XYZ系统。

6.4　综合案例：《日出印象》作品赏析

1840年，克劳德·莫奈(Claude Monet)出生于法国巴黎。早年随风景画家布丹学习绘画，1862年进入格莱尔画室学习。他与学院派艺术趣味无法取得一致，两年后离开格莱尔画室，开始探索独立的绘画技法。1874年，莫奈在第一届印象派画展中，绘制的《日出·印象》，在欧洲画坛上引起了强烈震动。《日出印象》是印象主义绘画的开山之作，它标志着印象派绘画的诞生，并迅速成为一个风靡全球，影响深远的世界性画派。它强调自然界的光和色，把光与色的变化作为绘画的主流。莫奈被认为是第一个采用外光技法进行绘画的印象派大师。

分析：

如图6-36所示，《日出印象》描绘的是在晨雾笼罩中日出时的港口景象。在由淡紫、微红、蓝灰和橙黄等色组成的色调中，一轮生机勃勃的红日拖着海水中一缕橙黄色的波光，冉冉升起。海水、天空、景物在轻松的笔调中，交错渗透，浑然一体。近海中的三只小船，在薄雾中渐渐变得模糊不清，远处的建筑、港口、吊车、船舶、桅杆等也都在晨曦中朦胧隐现。这一切，是画家从一个窗口看出去画成的。如此大胆地用"零乱"的笔触来展示雾气交融的景象。

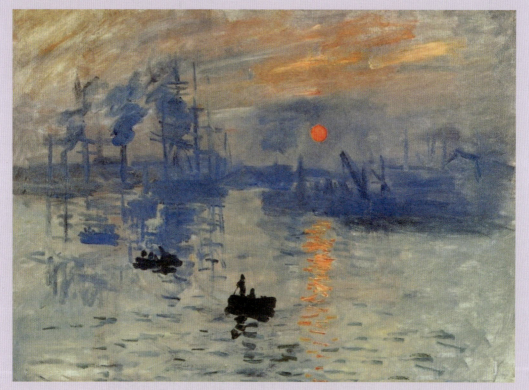

图6-36 《日出印象》作品

　　色彩的基本原理是进行色彩研究的基本理论，只有真正掌握色彩的理论知识，才能进行各方面的色彩训练。要想看到色彩，光、物体、眼睛三者缺一不可，这三个方面的差异产生了丰富变化的色彩。色彩具有色相、明度、纯度三个基本要素，可分为有彩色系和无彩色系两大类。色彩名称的语言表达有较大局限性，色相环体现了色彩三要素中的色相因素，到目前较为科学的表达是色立体，孟塞尔、PCCS色彩表述体系是广泛使用的两大色彩体系。通过本章的学习掌握色彩的种类和属性；理解光与色；了解光源与光的传播状态。

教 学 检 测

一、填空题

1. 光的物理性质由光波的_____和_____两个因素决定。
2. 由各种光源发出的光,其光波的长短、强弱、比例性质的不同,形成了不同的色光,叫_____。
3. 三色中的任何一色,都不能用另外两种原色混合产生,而其他色可由这三色按一定的比例混合出来,这三个独立的色称之为_____。
4. 用间色与另一种间色或间色与互补的原色配出来的颜色叫_____。
5. 物体间色彩的差异取决于光源以及物体表面_____与_____的能力。

二、选择题

1. 色彩的三要素是指色彩具有的(　　)。
 A. 色相　　　　　　B. 明度
 C. 纯度　　　　　　D. 明亮
2. 色立体是用三维立体的形式把色彩的明度、色相和纯度的关系全部得以呈现的色彩体系。这一体系分为(　　)类。
 A. 1　　　　　　　B. 2
 C. 3　　　　　　　D. 4
3. 英国科学家牛顿在(　　)年发现,把太阳光经过三棱镜折射,然后投射到白色屏幕上,会显出一条像彩虹一样美丽的色光带谱,从红开始,依次相接的是橙、黄、绿、青、蓝、紫七色。
 A. 1663　　　　　　B. 1664
 C. 1665　　　　　　D. 1666

三、问答题

1. 色彩是怎样产生的?结合生活实例说明光与色的关系。
2. 什么是色立体?色立体有什么作用?
3. 试叙述色彩的三要素及相互关系。
4. 举例说明彩色系与无彩色系在设计中的应用。

第7章

色彩的推移

学习目标

1. 把握色彩推移的节奏和构图关系。
2. 训练色彩配比的调色技术。
3. 重点掌握色相推移、明度推移、纯度推移、冷暖推移、综合推移的基本方法,并在实践中运用。

明度推移　　纯度推移

风景素描

色彩推移是在大自然中存在着的一种普遍现象。新老树叶的颜色产生由深到浅、由一种颜色向另一种颜色的渐变,因其具有秩序感、运动感而在设计中得到了广泛的应用。

对于水彩风景画,一般多是从远到近、由浅到深、从虚到实地进行渲染,描绘,这样的话容易掌握干湿、色彩和明暗的层次,色阶衔接过渡较自然,初学者更便于掌握。不过,必须注意掌握时间,否则导致前后的时间差太大,色调和明暗容易失调。特别是早晚日出日落的时候。首先,要定下明和暗色光对比和位置,否则就难以准确表现特定的效果。对于这种分部进行法,不能看一点去画一点,必须有整体观念,不要孤立地只顾局部。

如图7-1所示,早晚期间,橙红色阳光照射在绝壁与上,呈现出一种神秘的色彩与构图,要挥笔留住这瞬间即逝的景象。设计师首先要定下光感和色彩在景物上位置、对比强度和冷暖关系,然后调整形体,从中景到远景反复推移完成。

第7章 色彩的推移

图7-1 风景画表现出的色彩推移

7.1 色彩推移的概念

　　色彩的推移是指色彩按照一定的规律进行渐变的构成形式，通过逐渐地、循序的、有规律地、有联系地变化来获得一种运动感。推移构成使用一个色阶连着一个色阶，后一个色阶包含着前一个色阶中的主要成分的移动变化，使一个色彩不知不觉地变成另一个色彩。大自然中普遍存在着色彩推移现象。如图7-2～图7-4所示。在这3张素描作品中，每个作品都配上了色彩，其色彩浓度不同，有浓有淡，不仅表现出清晰的层次感，还展现出色彩推移带来的渐变效果。

图7-2 山林素描

图7-3 小河素描

第7章　色彩的推移

图7-4　小屋素描

知识链接

色彩推移的特点是具有强烈的运动感、节奏感和装饰性，有时还会产生丰富的空间变化。

相推移指将色彩按色相环的顺序，由冷到暖或由暖到冷进行渐变排列的一种形式。如按光谱色波长顺序构成的色相推移，不管由多少色阶组成都称为"全色相推移"。为了使画面丰富多彩，色彩亦可选用白色或浅灰、中灰、深灰甚至黑色的色相环。自然现象中的彩虹就是一组色相推移的序列，具有美观悦目的色彩效果。

色相推移可以使用2～3个纯色的重复构成，两个纯色中间可以再加上一个过渡的颜色，使推移更流畅、自然。色相推移的构成能产生热烈、明快、活泼的画面效果。如图7-5、图7-6所示。每个图片中出现的物品，色彩各不相同，鲜明的色彩搭配使其产生过渡，从而突出物品的色相。

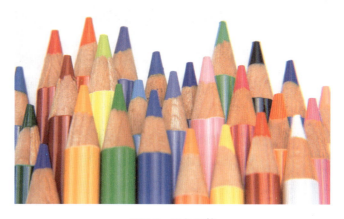

图7-5　彩色铅笔

图7-6　小猫素描

如图7-7所示手提包的素描设计，运用3种色彩，蓝、黑、橘色相互衬托、融合，这样的色相推移效果使作品的色彩搭配显得自然和谐。

如图7-8所示，设计师使用彩色铅笔绘制郁金香素描。由于彩色铅笔的色彩深浅、浓淡主要靠用力的轻重和叠加的遍数来调整，它既可通过叠色产生丰富的色彩变化，又具有色彩空混的效果，因此，绘制出来的郁金香花朵的纹理非常清晰，使素描作品看起来更精致。

图7-7 手提包的设计

图7-8 郁金香素描

注意，彩色铅笔在描绘时不易修改，因此颜色不要一下就画得很重，可以层层叠加，从轻到重，从浅到深。此外，彩色铅笔不适用于大面积的着色。

羽毛素描

选择任一纯度，再调出一个明度与之相等的灰色，用这两个色混合出八个以上纯度差清晰和均等的色彩，来构成该纯色的纯度序列。所调出的色，明度会降低，可适当加白把它们的明度提高到和纯度明度一样。这就叫同色相等的明度纯度均等的纯度序列，在色盘上调出符合要求的纯度序列之后，然后再用它构成图形。形象与规格要求同前。

分析：

如图7-9所示，设计师用调好的色彩绘制羽毛，不同的明度色彩突出羽毛的形状。绘画时，落笔的浓淡深浅也使羽毛叶片之间有过渡感。

图7-9 羽毛素描

7.2 色彩推移的特点

在素描艺术设计中,色彩推移也是必学的知识之一,色彩推移的特点有:明度推移、纯度推移、冷暖推移、综合推移。下面介绍这几个特点。

7.2.1 明度推移

明度推移指把一种颜色加白、加黑形成的明度等差级系列色彩,由浅到深或由深到浅进行排列、组合的一种渐变形式。明度推移给人以明显的空间深度和光影幻觉。

在明度推移中不宜选用明度太高的颜色,因明度太高,加白以后产生的明度级数较少,推移效果不明显。可用一色,也可多色并用,但要避免产生杂乱的感觉。如图7-10~图7-13所示为明度推移的效果。

图7-10 明度推移1

图7-11 明度推移2

图7-12 两种颜色的明度推移

图7-13 多种颜色的明度推移

如图7-14所示,设计师采用红、绿、白、黑、紫等色彩相互搭配,产生明显的秩序感,洁白的背景使得前景更加突出。

图7-14 绘画素描

7.2.2 纯度推移

纯度推移指将从鲜到灰或由灰到鲜的逐渐变化的颜色序列在画面上排列、组合的构成形式。构成中纯色和灰色的明度可有变化,但不宜太悬殊。如图7-15～图7-17所示为3种不同的纯度推移效果。

图7-15 纯度推移1

图7-16 纯度推移2

图7-17 纯度推移3

如图7-18所示,草莓素描中的色彩由深入浅,逐渐减弱,整个色彩的纯度由鲜到灰,这样绘制是为了展示画面的明暗色调变化,也使得原本呆板的画面显得生动。

第7章 色彩的推移

图7-18 草莓素描

7.2.3 冷暖推移

冷暖是人对色彩联想的结果，一般来说，红、橙、黄让人联想到太阳和火，有温暖感，是暖色。蓝色、绿色让人联想到夜晚、水、蓝天，有冷的感觉，是冷色。由暖色逐渐变化到冷色或由冷色变化到暖色所组成的色彩推移都称之为冷暖推移。冷暖推移除具有推移构成所具有律动美外，还具有明确的冷暖色彩对比，画面感觉更为活泼。如图7-19所示为冷暖推移示意图。

如图7-20所示，这幅鱼素描作品中，冷色调紫色向暖色调黄色推移，冷暖两种色系对比，让画面更有律动感，冷暖色彩相互交错，使得鱼鳞的样式更加突出。

图7-19 冷暖推移

图7-20 鱼素描

7.2.4 综合推移

综合推移指综合运用色彩的三属性，在色相、明度、纯度三个方面或两个方面都进行渐变推移的构成形式，由于有色彩三要素的多项介入，表现的效果更为丰富。但要注意整体效果，以免产生杂乱的效果。如图7-21所示为综合推移示意图。

如图7-22所示，使用多种颜色来描绘人物素描，多种颜色介入，同色纯度推移，不同色的放在一起，明度、暗度和纯度综合起来，都可以在这幅素描作品中体现。

图7-21　综合推移

图7-22　女孩素描

拓展阅读

色彩推移的构图应遵循画面构成的基本原则，合理安排形体，使画面效果均衡、美观。形象选择上，可以是抽象形，如点、线、面和简单的几何形体，也可是较简洁的具象造型。在手法上可充分运用错位、透叠、变形等，表现画面的空间和层次。

7.3　综合案例：鲁本斯素描画像

鲁本斯常用有色纸和黏土色粉笔绘画，它是一个土色系列，硬度也和普通彩色粉笔不同，每种颜色中有不同的深浅级别。

分析：

如图7-23所示是鲁本斯的素描画像，在这幅素描中明显可见他使用了土红色粉笔、黑色粉笔和乌贼墨色粉笔结合作画，用的是浅色的染色纸，在着色表面后时，橡皮涂擦后会微微褪色，变得更亮，提高整个画面视觉效果。

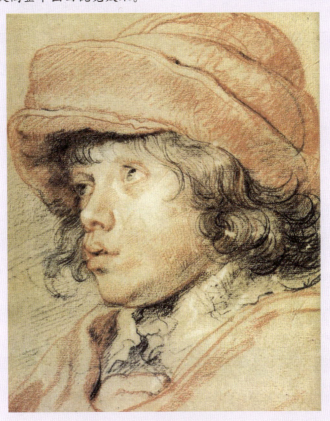

图7-23　鲁斯本素描画像

本章小结

色彩推移是色彩构成最基础的训练方式，通过色彩推移的训练掌握色彩的色相、明度、纯度三属性的性格特征。色彩推移是一种特殊的作品形式，具有强烈的明亮感和闪光感，富有浓厚的现代感和装饰性，甚至还有幻觉空间感，色彩推移构成往往会产生丰富的令人意想不到的效果。本章主要介绍素描艺术设计中的色彩推移应用，通过学习本章内容，使读者能够对色彩推移有更深入的了解。

教 学 检 测

一、填空题

1. 色彩的推移是指色彩按照一定的规律进行的渐变构成形式,通过_____、_____、_____、_____来获得一种运动感。

2. _____指将色彩按色相环的顺序,由冷到暖或由暖到冷进行渐变排列的一种形式。

3. _____指把一种颜色加白、加黑形成的明度等差级系列色彩,由浅到深或由深到浅进行排列、组合的一种渐变形式。

二、选择题

1. ()是指将从鲜到灰或由灰到鲜的逐渐变化的颜色序列在画面上排列、组合的构成形式。

　　A. 色彩推移　　　　　　B. 明度推移
　　C. 综合推移　　　　　　D. 纯度推移

2. ()是指综合运用色彩的三属性,在色相、明度、纯度三个方面或两个方面都进行渐变推移的构成形式。

　　A. 色彩推移　　　　　　B. 明度推移
　　C. 综合推移　　　　　　D. 纯度推移

三、问答题

1. 简述各种形式的色彩推移在视觉感受上的特点。
2. 简述什么是明度推移。
3. 简述色彩推移有哪些种类和特点。

第8章

色彩的对比与调和

学习目标

1. 了解色彩对比的构成形式以及色彩对比形成的视觉效果。
2. 理解和掌握色彩对比的基本原理和表现方法。
3. 掌握色彩调和的方法和规律,能够在实际设计中进行很好的色彩搭配。

技能要点

冷暖对比　　肌理对比

案例导入

黑白色调汽车素描

色彩的设计对于作品的外观有着巨大的作用。合理选择色彩、正确应用色彩的对比与调和,有助于提高色彩搭配的能力。黑色具有高贵、稳重、科技的意象,许多科技产品的用色,如电视、跑车、摄影机、音响、仪器的色彩,大多采用黑色。在其他方面,黑色的庄严意象,也常用在一些特殊场合的空间设计,生活用品和服饰设计大多利用黑色来塑造高贵的形象;也是一种永远流行的主要颜色,适合与多种色彩搭配使用。

分析:

如图8-1所示为以黑白为主色调,设计师利用暗色调强调汽车的高雅和动力。白色汽车,黑色的车轮,使得整个画面色调产生较好的协调。

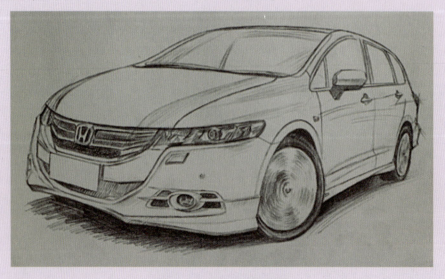

图8-1　黑白色调汽车素描

8.1 色彩的对比

在素描艺术设计中，色彩对比也是常用的方式之一。不同色彩之间的差异所形成的对比，称为色彩对比。色彩对比的强弱与差异的大小相关。差异越大，色彩对比越强；反之则越弱。

8.1.1 明度对比

将不同明度的色彩并置产生的对比，称为明度对比。任何彩色图像，转换成黑白图像后，层次关系依然存在，这种关系就是明度关系。明度可以脱离色相、纯度而独立存在。

以黑、白、灰系列的9个明度阶梯为基本标准可以进行明度对比强弱的划分，可以用不同明度的色阶搭配构成不同的对比。

低明度基调：画面明度以1~3级色阶为主，称为低明度基调。低明度色彩朴素、沉着、厚重，可带来阴郁、压抑、孤寂的感觉。

中明度基调：画面明度以4~6级色阶为主，称为中明度基调。中明度色彩稳定、平和、朴实，可带来稳健、中庸的感觉。

高明度基调：画面明度以7~9级色阶为主，称为高明度基调。高明度色彩清亮、优雅、活泼，可带来欢快、轻松、柔和的感觉。

长调：明度对比高，明度差在7级及以上的色彩组合，称为长调，也称为明度强对比。

中调：明度对比中等，明度差4~6级以内的色彩组合，称为中调，也称为明度中对比。

短调：明度对比弱，明度差在3级以内的色彩组合，称为短调，也称为明度弱对比。

如图8-2所示为明度对比效果。

高长调：高明度基调强对比，积极、刺激、对比强烈、视感鲜明。

高中调：高明度基调中对比，明快、响亮、活泼。

高短调：高明度基调弱对比，幽雅、柔和、女性化。

中长调：中明度基调强对比，力度强、男性化。

中中调：中明度基调中对比，含蓄、丰富、朦胧。

中短调：中明度基调弱对比，模糊、平板、质朴。

低长调：低明度基调强对比，低沉、爆发性。

低中调：低明度基调中对比，苦闷、寂寞。

低短调：低明度基调弱对比，忧伤、失望。

这些明度对比规律和效应，无彩色和有彩色同样适用。色彩构成实践中，应根据不同需要，选择不同调式来表现主题：活泼欢快的主题可采用高长调；较沉闷压抑的主题可采用低中调或低短调，强烈爆发性的主题可采用高长调、中长调或低长调等，如

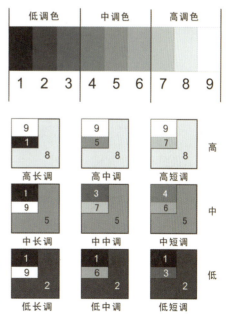

图8-2 明度对比调式示意图

图8-3~图8-5所示为不同色调效果图。

图8-3　人像素描(高长调)

图8-4　人像素描(低长调)

图8-5　食物素描(高中调)

8.1.2　纯度对比

由于色彩之间的纯度差异产生的对比，称为纯度对比。如图8-6、图8-7所示为纯度对比基调示意图和纯度九调示意图。

纯度对比强弱决定于纯度差，可分为以下三种类型。

纯度弱对比：构成画面的主色之间纯度差在3级以内的对比。

纯度中对比：构成画面的主色之间纯度差在4~6级的对比。

纯度强对比：构成画面的主色之间纯度差大于6级的对比。

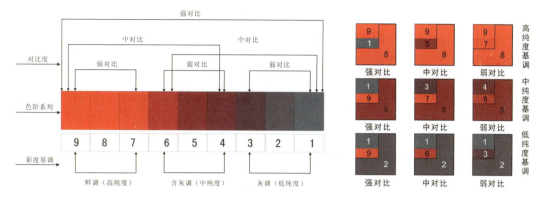

图8-6　纯度对比基调示意图　　　　　　　图8-7　纯度九调示意图

根据画面中用色的纯度差异，又可分为以下三种基调。

低纯度基调：画面中低纯度色彩占大部分面积(约70%)时，形成低纯度基调，即灰调。因其色相感觉弱，易产生脏灰、无力等模糊形象。

中纯度基调：画面中中纯度色彩占大部分面积(约70%)时，形成中纯度基调，即中调。具有耐看、平和、自然的感觉。

高纯度基调：画面中高纯度色彩占大部分面积(约70%)时，形成高纯度基调，即鲜调。具有强烈、鲜明、色相感强的感觉。

如图8-8所示为高纯度基调中对比的画壁素描，属于高纯度基调，多种鲜亮的色彩组合在一起，使画面色调鲜明。

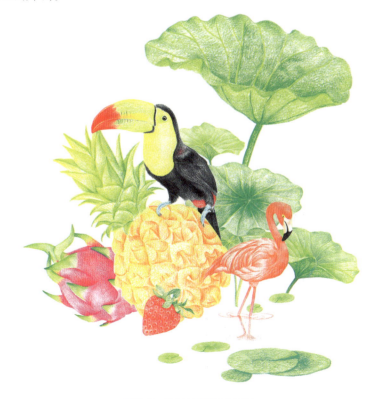

图8-8　高纯度基调中对比

为了加强色彩的感染力，不一定依赖色相对比，要想突出某一主色，可降低辅色的纯度去衬托主色，这样就会主次分明，主题突出，如图8-9所示。

如图8-10所示，用纯度渐变来展示画面所呈现的效果，图像的模糊程序也正是色调的变化的重要体现，其花瓣蓝色纯度渐渐变淡，向白色渐变。

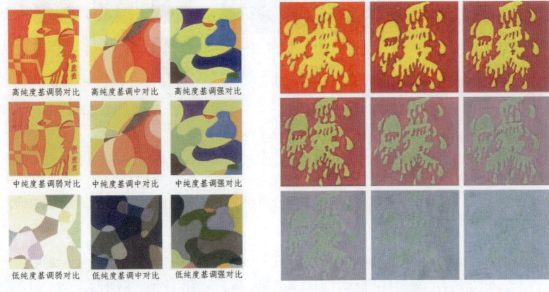

图8-9　纯度对比　　　　　　　　　　　图8-10　纯度对比渐变练习

8.1.3　色相对比

色相是感知色彩的关键，是色彩关系的灵魂。由于色彩之间的色相差异产生的对比，称为色相对比。色相对比同时伴随着明度、纯度方面的对比。色相对比的强弱可以用色彩之间在色相环上的距离角度来表示，如图8-11所示。

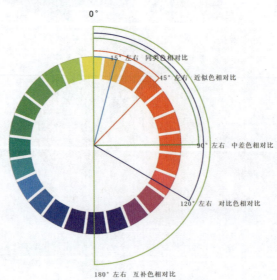

图8-11　色相对比类型示意图

同类色相对比：色相在色环中距离角度15°左右产生的对比，称为同类色相对比，是最弱的色相对比。如：黄色与黄绿色的对比。特点：距离角度15°内的色相一般看作同类色相，要依靠明度与纯度的差异对比来丰富画面。

近似色相对比：色相在色环中距离角度在45°左右产生的对比，称为近似色相对比。这是较弱的色相对比。如：黄色与绿色的对比。特点：画面色调和谐、统一。色相差别比同类色相稍大，仍要依靠明度、纯度的差异对比来丰富画面。

中差色相对比：色相在色环中距离角度在90°左右产生的对比，称为中差色相对比。这是色相中对比。如：黄色与蓝绿色的对比。特点：画面色彩丰富，色彩差异逐渐拉大但不至于对立，容易统一和谐。

对比色相对比：色相在色环中距离角度在120°左右产生的对比，称为对比色相对比。这是色相强对比。如：黄色与蓝色的对比。特点：色彩差异大，画面色彩丰富，对比强烈。因而视觉更强烈、鲜明。

互补色相对比：色相在色环中距离角度在180°左右产生的对比，称为互补色相对比。这是色相最强的对比。如：黄色与紫色的对比。特点：色相对比的极致，画面对比最强烈、刺激，具有强烈的视觉冲击力，要注意合理搭配。

如图8-12所示的食物素描，设计师采用了邻近色搭配画面，三明治中的夹心部位为绿色、红色调，形成对比色。

图8-12　食物素描(邻近色)

8.1.4　冷暖对比

由色彩的冷暖感觉差别而形成的对比称为冷暖对比。色彩的冷暖感觉来源于人们的心理反应而非色彩本身，与人们的生活经验相关联，是联想的结果。冷暖对比中的各色，冷色越冷，暖色越暖。

想一想

　　在色相环的两端,蓝绿色称为冷极色,红橙色称为暖极色。两极之间的紫色和绿色为中性色,将色环划分为暖色系和冷色系。从色彩感觉上来说,暖色往往带给人们的是温暖、喜庆、向上、热情、浓密、不透明、重、干燥、近的心理感受;冷色则带给人们寒冷、颓废、冷淡、稀薄、透明、轻、潮湿、远的心理感受。

暖调:画面70%以上色彩为暖色占据,称为暖调。

冷调:画面70%以上色彩为冷色占据,称为冷调。

花朵素描赏析

　　在实际运用中,不同的色彩组合产生不同程度的冷暖对比。应根据不同的设计需求,配合其他要素如明度、纯度的变化,设计合适的冷暖对比。

分析:

　　如图8-13所示,设计师在创作之初,要考虑色彩的搭配,不能只一味地追求单色,要运用色相对比、冷暖对比、明度对比等方式,结合设计方案,突出其特点。一幅作品只有具备了色相之差,才能更好地将其发挥到极致,吸引人们的注意力。

图8-13　花朵素描

8.2 影响色彩对比的因素

色彩总是通过一定的面积、形态、位置、肌理表现出来的,这些因素的变化与差别会引起色彩感受和情感的相应变化,是设计师在设计实践过程中的一种有效的色彩思维方式。

8.2.1 面积对比

不同色彩在画面中所占的面积比例的变化引起的色相、明度、纯度、冷暖等方面的对比称为面积对比。一种色彩在画面中与其他色彩形成的面积的比例对整个画面的主色调起着决定性作用。色彩的面积对比对色彩对比的影响最大,色彩间如果面积相当,互相之间产生平衡,对比效果最强;色彩间如果面积比例发生此消彼长的变化,即一个面积扩大,一个面积缩小,则产生烘托、强调的效果,对比随之越弱,由面积大的一方主控画面的色调。如图8-14所示的冷暖面积对比效果,黄色、红色、黑色和白色冷暖人面积的对比,将功夫熊猫的姿态展现于眼前。

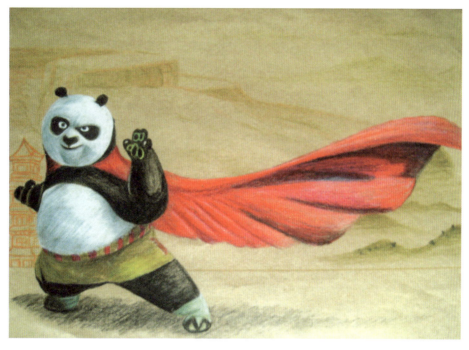

图8-14 功夫熊猫素描(面积对比)

8.2.2 形态对比

一个色彩的出现总是伴随着一定的形态,形状的变化会影响色彩的对比强弱。形状分散,外轮廓简单者,对比效果越强;形状分散外轮廓复杂者,对比效果就相对减弱。如图8-15所示为形态对比效果。

图8-15 形态对比

> **想一想**
>
> 在设计色彩时,形状和色彩的表现力是相辅相成的。为达到丰富的画面效果,可用形态简单的个体或组合搭配单纯的色彩以产生最强的对比效果;简单形态可搭配相对复杂的色彩来增强对比效果;而如果复杂形态再搭配复杂色彩,则会呈现出零对比效果,使整个画面显得乱杂。

8.2.3 位置对比

当两种或两种以上差异色彩并置时,距离越远对比越弱,距离越近对比越强。比如相近色,距离越近对比相对弱一些;而对比色,距离越近反而越排斥,距离越远反而越缓和。两色接触时对比强,两色切入时则更强,一色包围一色时最强。

8.2.4 肌理对比

肌理是指物体表面的纹理。物体的材料性质对色彩感的影响很大。一般来说,表面光滑的物体反光强,从而削弱了自身色彩,如玻璃制品、金属等。而表面粗糙的物体吸收光的能力差,反光也就弱,更凸显出自身色彩,如毛衣等。

利用肌理对比,尝试设计对象的不同肌理有助于更准确地传达设计意图,达到特定的视觉效果。比如邻近色的肌理对比搭配可以弥补单调感,丰富视觉感觉,更有审美乐趣。

如图8-16所示的食物素描,包子与笼屉的细节绘制得非常细致,突出了物品的肌理感,增强了画面的质感。

图8-16 食物素描(肌理对比)

8.3 色彩的调和

　　素描艺术设计缺少不调和色彩，一幅优秀的素描作品由单色或多色组成。在两种或两种以上组成的色彩结构内部，通过有秩序、有条理地组织协调，达到和谐统一的色彩关系称为色彩调和。调和与对比是既对立又统一的辩证关系。色彩的对比是绝对的，而调和是相对的，对比是目的，调和是手段，调和与对比都是构成色彩美感的要素。

　　色彩调和是为了完善色彩关系，协调色彩秩序，平衡生理视觉平衡。从色彩的质与量出发，把色彩调和的基本原理分为类似调和与对比调和。

8.3.1　类似调和

　　类似调和是指两种及两种以上近似色彩组成的调和。类似调和的目的是色彩关系的一致性和统一感。明度对比中的高短调、中短调、低短调，色相对比中的近似色相对比，都可构成类似调和。类似调和有同一调和与近似调和两种形式。

1. 同一调和

　　同一调和是指在色相、明度、纯度三要素中，各色彩之间保持其中一个或两个要素不变，而变化其余要素的调和。比如各色彩间保持明度不变，而调整色相与纯度；或同时保持色相、明度不变而调整纯度。三要素中一种要素相同时，称为单性统一调和(见表8-1)；两种要素相同时称为双性统一调和(见表8-2)。双性统一调和比单性统一调和更有一致性和统一感。

表8-1　单性统一调和

	同一明度调和	变化色相与纯度
单性同一调和	同一色相调和	变化明度与纯度
	同一纯度调和	变化明度与色相

表8-2　双性统一调和

	同色相同纯度调和	变化明度
双性同一调和	同色相同明度调和	变化纯度
	同明度同纯度调和	变化色相

2. 近似调和

　　近似调和是指在色相、明度、纯度三要素中，各色彩之间的一个或两个要素近似，而变化其余要素的调和。比如各色彩间明度近似，则调整色相与纯度；或色相、明度近似而调整纯度。在色相立体中相距较近的色彩组合，在色相、明度、纯度上都比较近似，能得到调和感很强的近似调和。近似调和又分为单性近似调和(见表8-3)及双性近似调和(见表8-4)。近似调和比同一调和的色彩关系有更多的变化因素。

表8-3 单性近似调和

单性近似调和	近似明度调和	变化色相与纯度
	近似色相调和	变化明度与纯度
	近似纯度调和	变化明度与色相

表8-4 双性近似调和

双性近似调和	近似色相、纯度调和	变化明度
	近似色相、明度调和	变化纯度
	近似纯度、明度调和	变化色相

同一调和与类似调和都是统一中求变化，应根据具体的应用来处理好要素之间的关系。如图8-17所示，这是橙色单种颜色的调和，在黄色的灯光下，显现出眼睛。

图8-17 眼睛素描

8.3.2 对比调和

对比调和中的色彩，各要素可能都处于对比状态，要通过色彩间不同明度、色相、纯度的色彩关系处理形成有节奏、有韵律的和谐的色彩效果，而利用有条理、有秩序，统一组织的方法，就称为对比调和，也叫秩序调和。

拓展阅读

对比强烈的两色中，混入相应的等差、等比的色彩渐变，从而达到对比的和谐。
对比色中，混入同一种色彩，从而达到和谐。
对比色中，放置相应的小面积的对比色，通过面积的变化达到和谐。

如图8-18所示的动物素描，设计师通过等差的渐变调和，达到黄蓝对比的和谐统一。
如图8-19所示的白菜素描，设计师通过变化白菜绿色面积达到调和。

第 8 章　色彩的对比与调和

图8-18　动物素描(渐变调和)

图8-19　白菜素描(面积调和)

知识链接

调和既是对比的对立面，那么减弱面积对比的方法也就是色彩面积的调和方法。在色彩面积对比中，对比各色的面积越接近，调和的效果越弱，面积对比越大，调和的效果越好。

"万绿丛中一点红",就是典型的色彩面积调和。红色与绿色这对补色,万对一的比例只是夸张的手法。从歌德的数量关系来看,等面积的红与绿就能达到和谐的平衡,但是面积越接近,调和的效果反而越不明显,因此要突出红的醒目,就要拉大与绿的面积对比,面积对比越大,调和的效果反而越好。

8.4 综合案例:《狮子》素描画

如图8-20所示的《狮子》素描,设计师用马克笔将色彩进行渐变处理,甚至加入动感,充分彰显出活力。设计师将马克笔的特点彰显得淋漓尽致,把狮子的动态、眼神、毛发等细节全部画出。

图8-20 《狮子》素描

分析:

如图8-20所示,大面积的橙色与大面积的灰色对比,既突出了主体,又有调和了效果。用橙色渐变和明暗对比绘制狮子,展现出狮子毛发的颜色,显得更加真实。

每一种色彩都不是孤立存在的，总是与其周围环境的色彩相依存。色彩与色彩之间的差异性形成对比关系；而色彩与色彩之间的相似性，则形成一种调和关系。色彩调和是相对于色彩的对比而言的，色彩对比与调和是一对矛盾的统一体，两者是相互依存的关系。对比与调和是色彩表现的重要手段，对比使画面变得更加丰富多样，调和可以使画面变得完整、协调。而设计色彩的和谐，取决于色彩的对比调和关系的适度，使色彩设计符合多样统一的形式美规律。多样变化中求统一、统一中求变化，是取得美感的规律，也是取得色彩和谐的关键所在。所以，色彩的对比与调和是色彩构成中重要的核心理论，也是评判作品优劣的标尺。本章主要介绍色彩的对比和调和。通过对本章内容的学习，使读者能够掌握素描艺术设计中的色彩的对比、调和。

教 学 检 测

一、填空题

1. 色彩对比分为_____和_____两种类型。
2. 将不同明度的色彩并置产生的对比，称为_____。
3. 色相是感知色彩的关键，是色彩关系的灵魂。由于色彩之间的色相差异产生的对比，称为_____。
4. 冷暖对比中的各色，冷色_____，暖色_____。
5. 画面_____以上色彩为暖色占据，称为暖调。

二、选择题

1. 色相在色环中距离角度(　　)左右产生的对比，称为同类色相对比。
 A. 5°　　　　　　　B. 10°
 C. 15°　　　　　　D. 20°

2. 画面(　　)以上色彩为冷色占据，称为冷调。
 A. 40%　　　　　　B. 50%
 C. 60%　　　　　　D. 70%

3. (　　)是指物体表面的纹理，物体的材料性质对色彩感的影响很大。
 A. 肌理　　　　　　B. 面积
 C. 形态　　　　　　D. 位置

三、问答题

1. 简述如何理解色彩的对比与调和的关系。
2. 简述色彩的调和有哪些种类。

教学检测答案

第1章

一、填空题
1. 生理视觉所捕捉的信息；心理视觉所捕捉的信息
2. 主观世界　　　　　3. 视觉比例；透视现象

二、选择题
1. D　　　　　　2. A　　　　　　3. C

第2章

一、填空题
1. 平面空间组合　　　2. 室内环境空间设计
3. 特定意识支配下才会注意到周围的空间与空虚　　　4. 人的视觉系统

二、选择题
1. A　　　　　　2. A；C

第3章

一、填空题
1. 模仿思维　　　　　2. 思维意识；构思境界
3. 发散性思维意识

二、选择题
1. C　　　　　　2. B　　　　　　3. D

第4章

一、填空题
1. 审美的；创造性的　　2. 装饰艺术设计
3. 加工、美化

二、选择题
1. B　　　　　　2. A　　　　　　3. B

第5章

一、填空题
1. 造型艺术
2. 培养结构；形态的表现；创造而服务
3. 环境艺术设计

二、选择题
1. A；B；C；D
2. A；B；C；D

第6章

一、填空题
1. 振幅；波长
2. 光源色
3. 三原色
4. 复色
5. 吸收；反射光

二、选择题
1. A；B；C
2. B
3. D

第7章

一、填空题
1. 逐渐地；循序的；有规律地；有联系地变化
2. 色相推移
3. 明度推移

二、选择题
1. B
2. C

第8章

一、填空题
1. 同时对比；连续对比
2. 明度对比
3. 色相对比
4. 越冷；越暖
5. 70%

二、选择题
1. C
2. D
3. A

参 考 文 献

[1] 迈克·卓别林(Chaplin. M.),戴安娜·沃尔斯(Vowles. D.),著. 素描初步 [M]. 乐韧,译. 上海:上海人民美术出版社,2011.

[2] 伯特·多德森,著. 素描的诀窍(经典版) [M]. 蔡强,译. 上海:上海人民美术出版社,2011.

[3] C．C动漫社. Q版漫画技法从入门到精通 [M]. 北京:中国水利水电出版社,2011.

[4] 汉姆 (Jack Hamm),著. 世界绘画经典教程:风景素描 [M]. 孙峰,译. 北京:人民邮电出版社,2011.

[5] 蒋晓玲. 结构素描范本5 [M]. 湖北:湖北美术出版社,2011.

[6] 飞乐鸟. 铅笔素描从入门到精通 [M]. 北京:中国水利水电出版社,2013.

[7] 特鲁迪·弗兰德,著. 世界绘画经典教程 [M]. 张明,苏宝龙,习海鹏,译. 北京:人民邮电出版社,2013.

[8] 崔生国. 色彩构成 [M]. 湖北:湖北美术出版社,2009.

[9] 李鹏程,王炜. 色彩构成(第3版) [M]. 北京:上海人民美术出版社,2009.

[10] 叶经. 文色彩构成 [M]. 北京:清华大学出版社,2010.

[11] 潘红莲. 色彩构成 [M]. 北京:人民美术出版社,2010.

[12] 程悦杰,历泉恩,张超军. 色彩构成 [M]. 北京:中国青年出版社,2010.

[13] ArtTone视觉研究中心. 配色设计速查宝典 [M]. 北京:中国青年出版社,2011.

[14] 胡心怡. 色彩构成(第2版) [M]. 上海:上海人民美术出版社,2011.

[15] ArtTone视觉研究中心. 配色设计从入门到精通 [M]. 北京:中国青年出版社,2012.

[16] 李敏,胡苏望. Photoshop色彩构成与应用(修订版)(附光盘) [M]. 北京:人民邮电出版社,2012.